繪畫藝術

THE FINE ARTS OF CHEN YUNG-HAO

陳永浩　繪著

新形象出版事業有限公司

天地色筆底濃

　　"大家不世出，或數百年而一遇，或數十年而一遇，而惟時際顛危，賢材隱遯，適志書畫"這是一代宗師黃賓虹所說，這幾世紀來無論是中國，西洋繪畫藝術造就了許多巨師，出現了許多曠世作品，流傳後世，也就是這樣讓很多後來從事繪事的人有所遵循。今之見到陳永浩思的作品，可說是一個際遇，在他的作品裡，可發現陳永浩君繪畫題材，種類寬廣，且讓人感覺到他是不斷的找尋屬於他自己的視覺方向。

　　現今中國畫與西洋畫之間的差距逐漸縮小，所以陳永浩君在等習與創作的過程中，堅持的向自己選擇認定的目標，方向模索，所以中國畫，西洋畫都涉獵而倍嘗艱苦，惟目標始終不變，以一顆亦子之心去擁抱藝術，並認為藝術需要重新思考及環境氛圍，所以他的中國畫無論山水的章法氣韻，用墨都是生動且變化萬千，花鳥的配景及意趣特性都是相得益彰且生機無窮，動物的計畫寫實維妙維肖呼之欲出，抽象彩墨更是頗具有詩意，流露感情與意指，然而永浩君認為長時間來中國繪事極其強調繪畫技巧長期嚴格訓練，但他不認為最熟練的技巧就是藝術的最高表現，而是要巧也要拙，巧與拙是一種厚重，質樸，富於內涵的藝術表現，巧與拙是相對立的，又有著密不可分的辨證關係，老子講"大巧若拙，把它放在藝術領域裡，代表著藝術家修養和品位的昇華，在陳永浩君的心中，大千世界變化多端，亦奇亦幻，天地色彩令人感覺為之顫動。來致於每次的視覺感官衝擊，激起他心靈的情緒波瀾，創造出當時的審美意象，所以在他的作品上終轉化成一種令人神思靈究曠遠的形式和繪畫品格來，難怪陳永浩君的中國繪畫作品，受當代中外大家，相顧讚譽。在西洋畫作品上的發揮，陳永浩如是個出格的畫家，常以畫筆抒發其精神狀態及心境，藉用作畫工具以動作揮灑延伸繪畫空間，為了致力尋求自然光線迸射的感覺，陳永浩君有時大膽使用單一或多種色調作畫，以感覺性技巧創作，一氣呵成，充分表現每件作品的特異性，流暢自然，層次分明。過去也有不少畫家在這方面作出貢獻，但陳永浩君在這方面的努力，已具有一個現代畫家的質與量，把中、西繪事融會於緣融之中。

　　再次的看到的陳永浩君的畫，更可堅實地感覺他的坦蕩篤實，為他寫這篇序一藉以強調我心中真實的感受，並以誠懇態度對陳永浩君的繪事品評，俾供先進及社會各界卓參！

<div style="text-align:right">

國立交通大學教授

陳光華

</div>

A True Master Can Recreate All The Colors of Nature

"Masters don't come along everyday. Maybe once every hundred years. When a new master appears, talented and wise people will apply themselves to the new age of poetry and painting. " This was once said by the great master Huang Pin-hung. During the past few centuries many masters have appeared in china and in the West, and they have left us master pieces that have become world treasures. These works are the heritage which artists who come later will follow. It has been a special opportunity for me to view the works of Chen Yung-hao. In his works, I find that Chen chooses a great variety of subjects and that he is constantly searching for his own, new approach to visual expression.

These days, the differences between Chinese painting and Western painting are becoming less defined. When chen was still a student developing his style, he insisted on choosing his own subiects and work diligently to master both chinese and Western techniques. Yet then as now, his goal was to express himself with the purity and truth of a child's heart. He believes that each new work needs its own new approach and its own complete environment. So, in his traditional works, regardless of the subject, every brushstroke must harmonize with the work as a whole. His renditions of animals are so vivid they seem to call out, and his landscapes seem to move. His abstract works are filled with poetry and meaning. Chen believes that for too long chinese painting has relied too much on set techniques and long-term training in orthodox styles. The best techniques don't necessarily result in the finest performance. He believes the ability to use a rough approach , as well as a fine hand, are instrumental in creating art with honesty, reality and an inner sense of beauty. Paradoxically, fineness and roughness are two opposing qualities that are inseparable. As Lao Tzu says, "The most fine is rough. " Applied to the visual arts, Knowledge of this virtue is an artist's greatest asset. For Chen, the constant flux and change of the world reveals a kind of magic. Nature creates the most touching and profound subjects for mankind to emulate. The artist always tries to create an atmosphere that takes the viewer far and abroad. It is no wonder that Chen's works have earned him praise from both Chinese and western masters. In his western painting, Chen has a special style through which he expresses his heart. Through his brushwork he uses the limits of the imagination. In order to create the most natural light such as that which bursts forth only in nature, Chen boldly uses monochrome and multiple tone techniques. He emphasizes the act of paontong, often engaging in a single composition from beginning to end without cease to fally grasp the emotion of the piece. This also fully develops each painting's uniqueness, fluently and naturally in successive layers. In the past, there have been painters devoted to this aspect, and Chen's efforts in this approach have resulted in a large number of master works. He creates a fine balance between eastern and western styles.

Upon viewing Chen's paintings again, I again can feel his simplicity and honesty. The purpose of this writing is to express my true feelings and to give an honest critique of his work. I hope the above might serve as a reference to those of you who are being introduced to Chen's work for the first time.

National Chiao-Tung University
Prof. Chen Kuang-hua,

眞善美的自在與圓融

　　看到陳永浩的畫作，就使我感受到繪畫的創作與理念，陳永浩獨特的見解別具風格，他繪畫藝術的筆暢、線流、色雅、技妙、境空，作品之精華，曾得到當代名家的指點與讚嘆，如國畫名家歐豪年先生以一句「盡攜書畫到天涯」勉勵之，而北京中國畫研究院院長劉勃舒先生也以「惟堅韌者能逐其志」勉勵他，另一國畫名家胡念祖先生更是稱讚陳永浩天資聰穎，勤奮好學，技藝精進等。的確為人個性篤實，才氣出眾的他對繪畫的喜愛，總是心悟手從，博究始終，下筆大膽允能達其性情、翰逸神飛，其風格變化無窮，筆暢神融，氣韻生動。

　　陳永浩的畫路寬廣，繪畫種類包捏中、西繪畫的彩墨、瓷畫、油畫、素描、抽象等等，當今美術界，呈現多元景象，在多元化的格局下，附加在藝術家身上的，也就更多了，藝術家們不囿於某一畫種或門類，而是多方面進行探索與研究，在陳永浩的作品中，他在各畫種門類間，有如行雲流水般，格之新來去自如，特重氣氛的營造，將時空間轉瞬即逝之景象，盡收於寸縑尺素之中，作品表達淋涵盡致，無不融會貫通，足令觀者內心悸動飛揚，產生無限共鳴，而我發現陳永浩更見有上承傳統和開創新局的特質，隨緣觸機的在畫面上表現出一種屬於自己的藝術語言。然而藝術的創作，貴在從大自然和人文背景中汲取靈感，用心靈感受著生活和大自然的美，用熟練的技巧和獨特的藝術語言來表達自己的感受，然繪畫的創作隨時空運轉亦有所創新，當畫境並不能滿足現實的心境時，就常見他到戶外寫生，捷然從生活中重新檢討，更加用心的表現出一往無前的氣派，使人清楚看到他樸厚秀潤的獨特繪畫氣韻以及具有極高難度而創新的繪畫技巧。一位有智慧的畫家，我認為首先要有優越的天賦，才能感受到融合於大自然天人合一的意境，透過他敏銳的觀察力，速創作出好的藝術品，陳永浩已見有這種才華，他的作品每給我深刻的印象，那豪健磅礡的氣象，彩光的明快節奏，雲蒸霞蔚的神祕境界和他那「化無所化」的理念，他是札札實實地探索著，藝術的獨創性和抒情性，這更加說明他除了具備強烈的主觀性外，還有著客觀的內涵，不如此，不足為一位高格調的藝術家，也不能成為一位大家！

　　這一次，陳永浩為了給大家再一次的眞切感受，接受了出版社再次的邀請出版畫集。當然，畫家出版個人畫集，須要質與量的作品，也必須付出很多的時間，心力和智慧，而這一切的付出，也表現出畫家的實力，既然如此，我們可以期待陳永浩的作品出版，讓大家透過視覺感受到畫面的眞善美。

<div style="text-align:right">

財政部保險司司長

鄭濟世

</div>

The Completeness of Truth,
Beauty and Goodness in Nature

The first time I saw the works of Chen Yung-hao, they at once told me something of his native creativity and ideals. His approach was so unique. His brushwork is eloquent and smooth, his coloring full of grace, and his technique refined and profound. He has received praise from among the most renowned artists. Ou Hao-nien, the famous master of Chinese painting once told chen encouragingly that Chen was taking Chinese Painting and calligraphy to new frontiers. The Dean of the Beijing Institute of Chinese Painting, Mr. Liu Po-shu, has said of him. " Chen has always been diligent, and his perseverance is the key to his success". and another masterpainter, Hu Nien-tsu, has commented that Chen is a brilliant, hard-working and highly-skilled artist. Indeed, as a humble and talented artist, his love of painting has enabled him to express his heart. His style is daring and expressive, with an unlimited variety of feelings that combine to create the most vivid atmosphere in his works.

The range of techniques at Chen's disposal is broad, indeed. He works with both Chinese and Western palettes, and in a variety of media, including porcelain, oil, pen-and-ink and abstracts. It is not uncommon for an artist to be proficient in so many of the techniques availbale today. Now does an artist confine himself to one particular school or style, but rather explores many different possibilities. Through the works of Chen Yunh-hao, we can travel through a number of different worlds and styles. Through his paintings, Chen captures the ever changing images and impressions of life. Expressed with a completeness and thoroughness, these paintings can touch the observer with a full sense of the subject. I have found that Chen has not only inherited some fine traditions, but also his own special creativity. On the canvas this appears as a kind of artistic language all his own. The creation of these works is special because of its obvious in spiration from the meeting of the natural world and the human world. If an artist can use his heart to feel the beauty of nature, and at the same time use highly-developed techniques and a unique artistic language to express himself, then he will create paintings that will stand the test of time. When the artist is unsatisfied with his creations, he can be found communing with nature, studying the source of his subjects. Honesty is reflected in his lifestyle, which also reveals a certain courage in moving forward and self-growth. It is easy to see humility and simplicity in his unique style. A wise painter must be endowed with a natural talent of feeling and understanding the ways of nature. Only thuough true observation can he create fine art. Chen clearly has this talent, and his work always leaves a strong, lasting impression with his strongly developed atmosphere, his vivid light and rhythm, the mystery of mist and clouds, and his ideal of completeness. The artist earnestly searches and explores to express the meaning behind his work. His creativity reveals the fast that he can be both strongly subjective and objective in his insights. It is this ability, or flexibility, that has helped in the creation of a master painter.

Chen has given us the opportunity to experience reality in a new light by accepting the offer to print his work again in this new edition. In addition to an intrinsic quality, a volume of a collection of works requires a large selection to choose from. Of course, this prolific painter provides us with a vast selection. To create this volume, it has also taken a great amount of time and effort and forsight on the part of the artist. We expect this collection of Chen's work will allow a greater number of admirers to enjoy his journey of beauty and grace.

Chief of the Insurance Dept.,

Ministry of Finance

cheng Chi-shih,

5

目錄Contents

繪畫的視覺藝術.....................8

線條，面，色彩與形的關係.....................9

材料與內容的關係.....................11

各類畫種的特點.....................12

各類畫種的工具特材.....................14

各類畫種互通共融的繪畫技法.....................17

直覺的感受與理智的認知.....................19

陳泳浩作品選.....................21

彩墨　ink and color painting　翔空.....................22

油彩　oil painting　裸女.....................23

彩墨　ink and color painting　太魯閣公園寫生.....24

彩瓷　china painting　撫松.....................25

彩墨　ink and color painting　水光雲影...........26

彩墨　ink and color painting　印象之美...........28

彩墨　ink and color painting　仙骨.....................29

彩墨　ink and color painting　荒林幽居...........30

彩墨　ink and color painting　峨嵋金頂...........32

彩墨　ink and color painting　水城之都...........33

彩墨　ink and color painting　跟隨.....................34

彩墨　ink and color painting　鄉間.....................36

彩瓷　china painting　梅開五福.....................38

油彩　oil painting　太魯閣公園之旅.....................39

油彩　oil painting　山岳.....................40

鉛筆素描　charcoal drawing
　　　　　黃山系列之一天鵝孵蛋.....................41

鉛筆素描　charcoal drawing
　　　　　黃山系列之二仙人指路...............42

鉛筆素描　charcoal drawing
　　　　　黃山系列之三松鼠跳天都..............43

鉛筆素描　charcoal drawing
　　　　　黃山系列之四鯽魚背.....................44

鉛筆素描　charcoal drawing
　　　　　黃山系列之五玉屏峰.....................45

鉛筆素描　charcoal drawing
　　　　　黃山系列之六飛來峰.....................46

鉛筆素描　charcoal drawing
　　　　　黃山系列之七仙人曬靴...............47

鉛筆素描　charcoal drawing
　　　　　黃山系列之八猴子觀海...............48

彩墨　ink and color painting　山水綠...........49

彩墨　ink and color painting　供養菩薩.........50

彩墨　ink and color painting　崛圖.....................51

彩墨　ink and color painting　覓.....................52

彩墨　ink and color painting　孤山棲鶴圖........53

彩墨　ink and color painting　平沙落雁圖........54

彩墨　ink and color painting　歡喜圖...........55

彩墨　ink and color painting　蕉園喜樂圖........56

油彩　oil painting　花園水池.....................58

彩墨　ink and color painting　龍.....................59

彩墨　ink and color painting　幽居晚霞.........60

彩墨　ink and color painting　江山覓句.........62

彩墨　ink and color painting　晚霞.....................64

彩墨　ink and color painting　松鷹.....................65

彩墨　ink and color painting　峽谷圖...........66

彩墨　ink and color painting　示現.....................67

彩墨	ink and color painting	白雲山居圖68
彩墨	ink and color painting	九華山景色70
彩墨	ink and color painting	寶瓶觀音71
彩墨	ink and color painting	太魯閣公園景色72
彩墨	ink and color painting	荷花73
油彩	oil painting	花束74
彩墨	ink and color painting	彩光觀樂圖75
彩墨	ink and color painting	晚霞雁歸76
彩墨	ink and color painting	岩之交響78
彩墨	ink and color painting	牡丹80
彩墨	ink and color painting	末嘯風生82
彩墨	ink and color painting	天光山居圖84
彩墨	ink and color painting	十二生肖圖85
油彩	oil painting	大地震86
油彩	oil painting	綠色大地87
彩墨	ink and color painting	幻境88
彩墨	ink and color painting	對談89
彩墨	ink and color painting	春光春水90
彩墨	ink and color painting	絕海摩天92
彩墨	ink and color painting	雪梨景色93
彩墨	ink and color painting	極地天堂94
彩墨	ink and color painting	馬95
彩墨	ink and color painting	不老仙96
彩墨	ink and color painting	開卷有益97
彩墨	ink and color painting	野趣98
彩墨	ink and color painting	巴西伊瓜蘇瀑布99
彩墨	ink and color painting	松嚴觀音100
彩墨	ink and color painting	對坐101
彩墨	ink and color painting	松下童子102
彩墨	ink and color painting	高山百靈圖104
彩墨	ink and color painting	都市106
彩墨	ink and color painting	寒山子題壁圖107
彩墨	ink and color painting	富貴圖108
彩墨	ink and color painting	十一面觀音110
彩墨	ink and color painting	談天111
鉛筆素描	charcoal drawing	牽手112
鉛筆素描	charcoal drawing	寶貝113
彩瓷	china painting	圓滿114
彩瓷	china painting	男女115
彩瓷	china painting	大都會116
彩瓷	china painting	松鶴延年117
彩瓷	china painting	魚水圖騰118
彩瓷	china painting	變臉119
油彩	oil painting	命源120
油彩	oil painting	痛苦121
油彩	oil painting	樹林122
油彩	oil painting	紐約之旅123
彩墨	ink and color painting	山路124
彩墨	ink and color painting	回家126
油彩	oil painting	東海岸之旅127
油彩	oil painting	漁境128
油彩	oil painting	想129
油彩	oil painting	東海月牙岸131

繪畫的視覺藝術

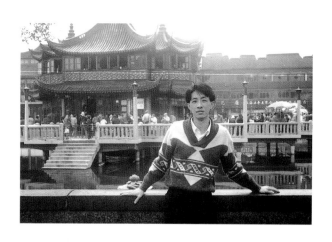

藝術是人類精神文明的具體象徵，而繪畫則是藝術領域中最能溝通人類心靈的媒介，故有人將其喻爲無聲的國際語言，然因國度、區域、時間、空間等等因素，產生不同的時空文化，這不同的文化背景與人文思想裡，發展出以素材作爲區分的多種畫種，人類也都經由繪畫留下當時人們想留傳下來的情形與感受和思維等等。

　　每一件繪畫作品，經創作者與觀賞者在視覺感受的過程中也一定會使兩者留下特別的印象在作品本身的內容，題材，用色和獨特的繪畫風格上，然而作品的獨特對敏銳的觀賞著而言，他一定也會同時的感受作品與作品不同的地方，所以創作者在創作過程中對於他自己的繪畫經驗與經常習慣性的表現手法，也就自然而然的形成了屬於個人的繪畫基礎與風格。然創作者在動筆繪畫作品時，經常與每位觀賞者觀賞作品的方法和對眼睛的視覺觀賞能力進行著相互的通融，心靈的直覺感受和複雜的創作手法都會隨著作品的完美性而感受昇華，所以從創作繪畫作品到作品完整的誕生是永恆無畏的。

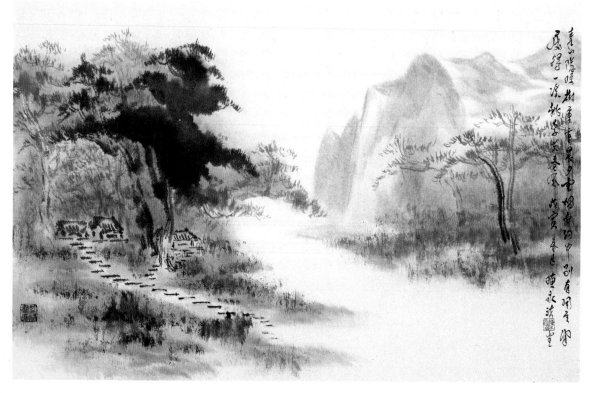

線條，面，色彩與形的關係

平時當我們在觀賞每一件繪畫作品的視覺過程中，並認知到繪畫者對線條與面和色彩與形所繪造出來的效果是十分敏感的，從發現事物到表達繪畫作品的情感也是理所當然而且很自然的，當然繪畫者在創作時線條與面的規則性也在畫面上建立了一個自我的形式，因此觀賞者必需要細心的體會這線條與面的運動過程與性質，這種過程我們不可否認的是出自自身的自我反應，然眼睛在觀賞作品的過程中對線條與面變化的視覺能力是極其敏銳的，所以在觀看時隨時的反應出畫面上最細微的變化與複雜的轉換過程，所以線條與面的變化是可以引起內心種種不同的感受與情緒和反應的，使我們認知到各種線條與面表現的可能性，當繪畫者在選定了繪畫的題材就必需加以考慮繪畫時線條與面的變化，這樣就能使繪畫者更了解題材本身要如何與線條和面做一個較合意的表現手法，所以繪畫者就能利用線條與面和題材的關係表現出特別的感情，可是我們也必須認識繪畫者所畫出的每一條線條與每一塊面是為了表現該作品的明暗而做的，繪畫作品的明暗區域，就會使觀賞者的眼睛跟隨著明暗區域而移動，在這種情況下當我們觀看不同性質線條與面也就會得到不同的效果，繪畫時單純的線條與面表現出明的效果，複雜的線條與面表現出暗的效果，所以繪畫者可利用明暗的變化方式引起觀賞者的興趣，更能使觀賞者產生許多不同的聯想與印象，這時的觀賞者也就自然而然的，對畫面上的題材或圖形或等等因素，有了更明顯的意識反應，可是視覺的過程中不僅僅只有明暗的表現，尚有一項可讓觀賞者與創作者情緒昇華的媒介，那就是色彩，當畫面出現色彩時，對色彩的感受也能迫使情緒轉換，色彩與情緒的結合，不難了解色彩在視覺反應裡是極為感性重要的，由於色彩和彩度的變化是無窮的，繪畫創作者也依靠色彩的運用再加上高度的創作手法，創作出許多不同的印象，然而變化的端的色彩性質繪畫者都可依靠自己的方法建立一套屬於自己的用色語言與理論。繪畫者也認知在他的繪畫創作過程中對色彩定有著特別敏銳的感受，因為他知道在色彩的繪畫過程中，也會同時繪出了距離與

光線的效果，創作者更須了解色彩與色彩之間是需要平衡感的，而這一點是因不同的繪畫者而異的。所以視覺的感覺過程中，會使繪畫者與觀賞者從不同的色彩中，感覺出來色彩的關係，同時也決定兩者對這繪畫作品的第一個印象，每一個創作者與觀賞者都有他們對色彩的視覺語言與邏輯，在許許多多複雜或混亂的色彩也迫使大家的眼睛對色彩的表現能力再更深入的探究，直接的認為對色彩的直覺和秩序意識似乎是無法求助於另一種不同的直覺與理智來獲得的。然對仍然處於初步階段的繪畫者闖入顏色領域的世界裡，需要一種真正開拓創新的精神，這一領域所以產生一種無盡無休，延綿不斷的迷惑和挫折，主要原因在於顏色是視覺形象中最為變化多端，反複無常，而人們通常的毛病是認為顏色是幫助我們識別形體，認為顏色是為了刺激作用和感性作用來增加我們的視覺感受而存在，那麼我們怎樣才能確信色彩的視覺模式呢？不管是否是藝術作品，是否能夠對人類的視覺經驗作出任何的表述，對數以百計的色彩語言為理論，繪畫創作者應該進行蒐集，歸納，識別和有條理的應用與分類。所以無論繪畫的線條，面，色彩和明暗的組合就可感受到畫面的空間是否得深淺，明朗，生動，繪畫者本身也常常受到繪畫空間的佈置和所要創造的感受和直覺所左右，某種固有延續空間的方式和巧思的安排佈置，也成為了繪畫者經常用的一種手段，所以每一件繪畫作品的創作過程中，也都是依靠某種直覺與想法組織的創造出來的，而作品本身都是新穎創新的，所以繪畫區域與繪畫題材之間的平衡感，必須是繪畫者去體會的，那麼當眼睛被色彩的美感或其它特別的物質所迷惑時，觀賞者一定感到一種滿足和喜悅，這都是人們對色彩的一種生理作用，而心理的變化是由生理作用傳達到心靈而發生的，觀賞者產生的心理作用到底是直接產生或經由聯想而發生的一直是一個疑問？基本上影響人們的心理，生理作用還有一個不可獲缺的重要關鍵，那就是"形"，形可以單獨存在為一個物體，或是一個抽象，立體的空間或面，繪畫題材的秩序意識更是表現形與形之間的關係，一種新的經歷和一種新的

想法，就是產生一種圖形的原動力，而這些形態都是相輔相成的。加強形態的變化讓形體延綿不斷也是一種表現形的方法，所以觀賞的過程中，單純的組織狀態，會使觀賞者更容易了解繪畫者本身對事物之形狀，色彩和紋理的配置邏輯。那麼形可解釋說，是面與面的界限，是色與色的分野。這只是外在的，但它卻隱含內在的變化，所以每個形都有它的內涵，形因此是內涵的外觀，所以很清楚的，形的和諧必須建立於直覺的需要上，但如果形保持抽象，它不代表任何實際的物體，只是一個全然抽象的本質，那麼它就有它的感觀和影響力。

然對繪畫來說，線條、空間、色彩、明暗、形態，這些成份是存在於他所創作的作品中，某些繪畫者可能只有根據形和色彩來創作一件作品，但是任何一件繪畫作品，是必然存在於他的視覺因素中的，這也就是繪畫者常用它來表現自己的視覺語言，這樣一來也讓我們也更能體會到畫家感性的一面，而這些人與圖形的視覺語言是存著自己的視覺感受而增加的，使自己變得更能體會瞭解作品本身，當然作品本身的形和色彩不夠做為藝術的目標，繪畫今天，若有人把形和色彩當做繪畫內在的主力，是完全錯誤的，繪畫者最為重要的是不僅得到訓練他的眼睛，還要訓練他的心靈，但今天繪畫的過程中，很少能夠內練的去經歷這些解放了的形與色彩。

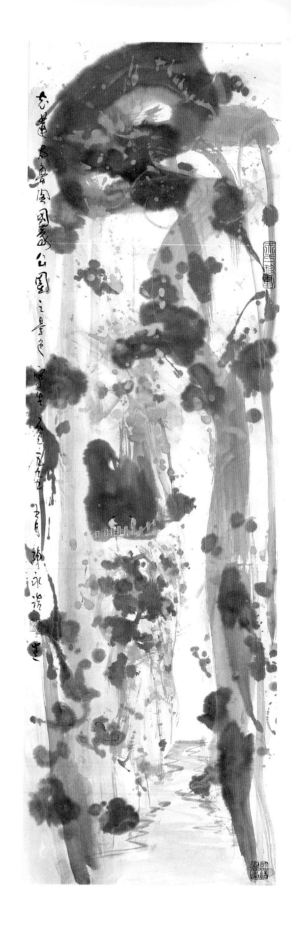

材料與內容的關係

構成一件完整的繪畫作品還包括材料與作品內容之間的關係，這也是十分重要的部份，主要是因為材料使得繪畫者與他的作品密切的接觸，對繪畫作品的欣賞與了解並不僅起因於繪畫者的視覺能力，也起因於他理智的應用材料之特質，製作一幅繪畫作品的材料以及製作它的方法與畫面的內容是創作過程中三個重要因素，一旦材料收集完畢，繪畫的方法與內容的思維就開始在一個更高的認知體會上出現，進行直覺和理智的交互作用，離開思維的知覺會是沒有用的，離開知覺的思維則會失去豐富的內容，所以富有成效的思維都立足於知覺與理智的意象之上，反過來所有在畫面上活動的知覺意識都涉及思考內容和繪畫方法的某些方面，要是我們認知知覺意識是從物質材料中尋求基本形式的話，我們就可以把那種創造基本形式理智的思考一次，作一次具體的描述，這些依靠知覺形成的內容，是受到了自然界中幾何形狀的刺激，就自然的改變了它的規則性了，但是不管怎麼樣，人們只有在意識到，知覺不是被動的記錄而是一種理解和體會，同時理解和體應用在繪畫裡只能發生在可限定的形狀概念中，由於這個原因，藝術如同科學一樣，並不是起步於對自然的企圖心，而是起步於高度抽象的原則，在繪畫當中，這些原則採取的形式內容是基本的形狀，明智的畫家們，更常常利用受限的尺寸比例等轉換成有利條件，使自己構圖中圖形內容的

視覺動量與其它繪畫對象取得均衡，還創造出畫家本人想要轉達的某種感覺，對大與小，近與遠的明顯表現反映出了預期的象徵意義了。有一點值得附帶地提到，畫框也是材料的一部份，對某些材料的畫框圍著的畫面內容，其分佈的規律性，提示我們應當把主題置於構圖的中央或置於靠上面的部份，若放在底下邊緣部位，只應當是就情況，所須要而為之的，因為它們也同時影響繪畫者表現事物的方式，它們必然是繪畫者重視的部份，並影響我們對這件作品的視覺經驗：從這裡可知道繪畫者在選擇時會受到各種不同因素的引導與推動，但是創作中這些不同的地方是如其相輔相成，也許不能夠區別每個部份在作品創作中所佔的地位，可是審美原則或道德法則，則是按某種眼光來看待其作品的，當繪畫者在構圖上與內容上和繪畫方法會直接對這形狀有新反應，反映出來其各局部對其全體形狀的關係，繪畫者就用各種不同方式來表現，有系統的意識運用，而整個表面的直覺反應，對我們而言，這些形狀不是配置的形狀，而是一些我們在其中體會到意義的形狀，這真是一種特別的視覺享受，這種經驗非常個人化，不易為旁人所知悉，但是觀賞者與繪畫者卻都對它格外敏感，繪畫者對繪畫作品的終極境界，就是繪畫者與作品完全相等，在這一概念中，材料，繪畫技法，內容與繪畫者合而為一。

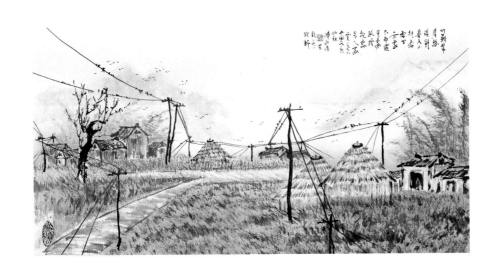

各類畫種的特點

接下來我們將某些畫種的特點與共通的繪畫技法和材料介紹一下，世界上任何畫種都有其特殊的代表性質，然而我們也可研究創造出新的畫種，可是繪畫的本質與特點，我們在研究繪畫前應該作出其真理的探討。

彩墨畫的特點：以東方素材作爲表現繪畫基礎的繪畫作品是爲中國繪畫，當然水與墨與彩的應用是它的主要活動項目，彩墨畫的特點（中國畫的特點），不僅僅是工具上應用中國的畫筆、顏料、畫紙、畫布等等，還有筆墨的應用和意境的經營，更重要還有一點是中國畫的藝術規律，當東方人畫中國畫時經常的富有東方的人文思想，當然作品創作的內涵聯繫了東方的文化背景和生活環境，然而西方人也可畫中國畫，所以彩墨畫是一種人類借著繪畫表達情感的一種畫種，它是代表某個時代和地域的繪畫形式，然而東方地域還有某些畫種也很有特色的。

膠彩畫的特點：膠彩畫也是中國繪畫藝術的傳統畫種之一，故明思意的膠彩畫是以膠作爲媒介與色彩顏料混合所繪製出的作品，它並不限定那一種風格和技法，也沒有畫家國籍的區別，然而膠彩畫的發展，它與水墨畫都是中國繪畫的主流，就因如此這種畫種也就比較活躍於亞太地區了。

素描的特點：素描畫的工具材料非常簡便，鉛筆它所成現的色調是從白到黑，當然使用的如果是色鉛筆就成現更多的顏色了，它不需要像油畫，水彩畫那麼多的裝備，畫完後也不需要特別的清理，在作畫時由於畫面顏色沒有反光處，所以作畫時可變換任何角度來用筆，它更沒有乾濕的問題，不像須要媒劑的畫種，所以素描畫較其他畫種來的容易掌握，幾枝筆就可充分表達畫家的感受，構思和所要的效果，素描畫輕便，快捷的特點，對於寫生，速寫或捕捉一閃即逝的現象，尤其長見，所以要看作畫者如何發揮了，在完成作品時，考慮是否要噴上定畫液，其主要目的使作品易於保存，不產生脫落，模糊現象。

粉彩畫的特點：粉彩畫這種畫種，它是用色粉筆作畫，色粉筆是無須要媒劑調合，直接乾繪著色，它的輕便，簡捷，色彩豐富都是粉彩畫的特點，然而與素描一樣畫完畫後無須清理，幾枝色筆就能表達，預防畫面色彩損壞掉落，必須噴上定畫液方便保存。

油畫的特點：首先我們一定要知道利用油和色料粉混合再用油液作媒劑的繪畫作品，故稱爲油畫，油畫是一種包容性廣泛，表達性極豐富，承受性極好的畫種，畫油畫時是用一種不易乾的油劑與顏料混合作畫，以便畫家運筆創作，也就有其特性它不易馬上乾，更可讓畫家在畫面上，反覆的作多種技法的實驗和鍛鍊，以創造出自己理想的藝術形式與效果，不可否認的畫是西洋繪畫藝術的一種，所以西方人在創作油畫時基本上賦有西方的文化背景和創作理念，當然東方人也可借著油畫這種畫種，表達情感與繪畫形式。

水彩畫的特點：以水作爲色彩調合的媒劑，所彩繪出的繪畫作品，這也就是水彩畫最突出的特點，水彩畫以水作畫，色彩在水的作用下產生十分微妙的效果，所以水色的運用技巧也就成爲每位繪畫者加以訓練，研究的因素，任何畫種都有其自身的特質，水彩畫利用水色及紙張特有的性質相互配合下，創作出良好的水彩作品，它沒有其他畫種相對的厚重感，當然它的輕巧，簡便也就成爲繪畫者喜愛的畫種之一了。

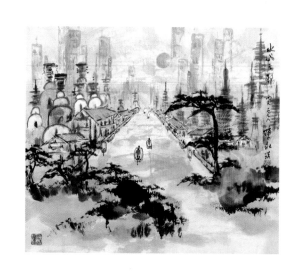

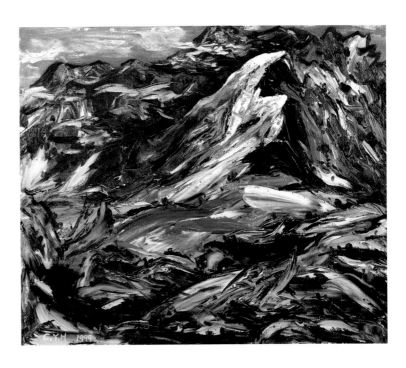

陶瓷畫的特點：陶瓷彩繪是一種全世界共通而且共融的畫種，素材與其他畫種是大大的不同，想繪畫陶瓷彩繪可能就要到專門的陶瓷彩繪工廠走一趟才行了，因為它所需要的週邊設備，並不是一般美術用品社說買就可買到的，例如：色料、釉料、燒窯控制溫度等，我們都要借重彩繪工廠的專業技術與知識才可以，陶瓷彩繪不同於平面繪畫，除了繪畫在陶瓷平面板上，不然它是要順著器型弧度來填色的，由於西方低溫釉料的輸入，陶瓷的色料和釉料研究真是一日千里，推陳出新，絢爛奪目的陶瓷彩繪作品應運而生，有興趣只要找到彩繪工廠加上自己的繪畫技巧，運用他們為您所準備的色料，你就可畫出自己所要的圖形了，從前陶瓷彩繪的顏料都是原礦中，燒煉，粉碎加入其他物品等製成，近年來因化學調配可使用的顏色大為增加，到顏料行就可買到，但在彩繪的過程中，對於色、釉料的原薄控制，可能只有的畫幾火了。

抽象畫的特點：大致上我們可把抽象繪畫解釋成由形，色彩、線條、空間等，繪畫要素所組成創作出來的形象畫面與現象，現實完全不同秩序的精神繪畫藝術，這是一種非描繪非寫實表達感受，情緒的直覺經驗，它也是繪畫者激發內在經驗的再現表徵，然而構成抽象繪畫的畫面要素，都是絕對獨立存在的面或主題，具有直覺主觀的抽象空間，這樣我們就可以更了解抽象繪畫是一種精神性的繪畫，色彩和形只是表現的符號，然如此形，色與內容的相契合，才能具體表現繪畫者上沛的內在情感和生命，抽象畫是當世紀繪畫藝術的一種主流畫種，想要了解它的人必須研究它，接近它，它會使人類的視覺生活裡更加多彩，生命的意義更昇華，在創作抽象繪畫的過程中，創作者的用色，用筆、形、線條、空間等，第一要事一定要滿足自己所要的畫面效果，甚至利用綜合媒材任何畫筆、顏料、媒劑、紙、巾或材料都可創作，加上自己的繪畫連用技巧或方式，放開心胸，盡情揮灑，創作，才能畫出絕對完美的抽象畫，總之任何一種畫種都應該突破風格和技法與國籍的限定，以素材媒劑作區分來命名，比較符合潮流，優秀的畫家，在良好的藝術修養下克服畫種與畫種之間複雜的關係，在相互調合應用下繪造出不朽的畫面而延綿不斷。

各類畫種的工具材料

再來我們就對某些畫種所須的工具材料大致的介紹一下。

彩墨畫的工具材料：筆：各類毛筆各有其特性，畫出的效果也不同，作畫前先了解毛筆的特性，以便靈活運用，大致毛筆分為硬毫類（如狼毫、山馬、豬鬃、竹筆）等，軟毫類（如除毫、胎髮等）毫類（如長流、兔毫）等，硬毫類性能較剛硬，含水量較少，軟毫類性能較柔，含水量較多。墨：墨分為松煙墨，油煙墨，上等墨屢為泛紫色，中等墨色為純墨色，劣等墨色為泛黃色。色：花青一呈暗藍色，豬石一呈亦褐色，藤黃一呈黃色，洋紅一呈紅色，硃磚一呈橙色，石綠一呈青綠色，鉛粉一呈白色。紙：紙有生紙和熟紙，生紙易吸水吸墨有宣紙，麻紙，棉紙等，熟紙不易吸水吸墨因紙上加礬，則成礬紙，另有絹布等，都可作畫。硯：硯分為很多種，其中端硯，歙硯為最好，石質軟細，易潑墨不吸水。調色碟以白色瓷碟較好，調色時較容易看到原色，筆洗以三格的瓷且為好，可供應清水也可作洗筆之用。

膠彩畫的工具材料：膠彩畫的顏料大多來致日本與中國大陸，市面上美術用品社都有得買，它是天然礦物質顏料，水平顏料，植物性顏料或金屬性顏料為主，顏料媒劑的膠，以棒狀的「三千本膠」與鹿膠最常用，美術用品即可買到，使用時加水以小火煮，攪拌至溶解，後加入顏料中使用即可，膠彩畫可畫在紙、絹布、板上，最適合膠彩畫的紙張是較厚的麻紙，布以絹布最適合，作畫時先刷梁膠礬水後才作畫，就可畫出細緻柔美的效果，畫筆可用中國毛筆作為工具，依自己須要的大小選購。

素描的工具材料：筆：繪畫素描的筆種，大致有鋼筆，鉛筆，原子筆、色鉛筆、碳筆等，而鉛筆是最方便的素描工具，幾支鉛筆，幾張紙說走就走，說畫就畫，描繪自己所要的畫面，然而鉛筆的運用方法很多，人人不同，手法也不同，興趣的維持更是促進繪畫的原動力，作畫用的鉛筆根據硬度可分為好幾種，鉛筆的軟硬從9H到9B，較硬的筆蕊略帶灰色，越軟越趨於黑色，一般作畫時只要幾枝就夠了，所以繪畫者必須了解自己的須要而選購，有時也受天氣影響，在潮濕的天質下，畫紙的水份帶多，因此也就要用一些較軟的鉛筆，因每家公司製造鉛筆的標準不同，但繪畫者必須要知道改變在筆尖的力量，就能畫出濃淡的線條，與自己所要的效果，根據這個因素，就可隨心所欲地在畫紙上，表現各種繪畫題材了。紙：在市面上有很多素描用紙和素描簿，有台灣、日本、法國、德國、義大利、美國等地所製造的都可試用看看，然而鉛筆在任何紙張上皆能描繪，這是大家都知道的，容易破損，起毛或太光滑或不易上色等是不能用的，一般來說，表面平滑而又不硬的畫紙是最理想的，紙性較軟一些的紙，繪畫時才有彈性，這樣較能產生平滑的色調，紙性如過軟則不佳，用紙的選擇是一個大學問，不仿多試試，那一種較好，但有時配合紙張上的紋理來作畫也不錯，當然找到自己所要的才是最重要的。橡皮擦：首先我們必須了解橡皮擦是一種創造性的工具，並不是畫錯時才使用它，有一種可塑性的橡皮擦是最理想的，這種橡皮擦，與一般不同，它能夠將鉛筆的色調擦掉，不使紙張受損殘屑，而加以揉捏後可再使用。

粉彩畫的工具材料：筆：色粉筆是用膠或樹脂與粉沫顏料混合壓製成的，其造形全方形或圓形棒狀，專業用品均售，它是一種不透明材料，遮蓋力強，市面上的色粉筆，色相品種數量有多種規格，基本上色粉筆大致分爲軟硬性兩種，軟性色粉筆效果疏鬆，顆粒明顯，硬性色粉筆效果清晰，細膩，色粉筆不用時，避免陽光曝曬而酥軟。紙：大致來講，能夠附著色粉顏色的紙或布都可用來畫粉彩畫，當然也有爲了畫粉彩畫而生產的，色粉彩紙是最理想的，色粉紙種類很多，有石英粉、大理石粉、羊毛等所製成的，其中手工做的紙較昂貴，色粉紙也有細粗之分，表面較平滑畫紙，表現清晰，精緻線條，較粗糙的則表現多層豐富色彩，當然畫紙的適不適用，是否能表現你要的效果，也就只有多方面選購試試了。

油畫的工具材料：筆：各類油畫筆，各有其特性，畫筆形狀不同，直接影響作畫的效果，畫家必須了解畫筆的特性，須要什麼效果，形式用什麼類型，畫筆作畫大致油畫筆分爲豬鬃毛、狼毫毛、馬尾毛、貂毛製成。豬鬃毛較硬，彈性較佳，可揮出豪放的筆觸，狼毫毛較軟，彈性較弱，通常用來畫細部或平滑的地方，馬尾毛即有彈性，且又軟，通常用來畫纖細挺捷的部份，須要注意的是每次作完畫後，必須馬上洗筆，可放在松香水中，反複揉動，直到洗淨爲止。色料：油畫顏料是用松節油或亞麻仁油等，混合色料而成的，富有黏著力，具滑柔之感使用上相當方便，油畫顏料估計一百多種，其中鋅白氧化物顏料用途最廣，作用在透明則不易乾與其他顏料調合則可減弱他種色彩的濃度，但最重要的是應用適當，若使用不當會造成畫面混濁，毫無生氣，畫完後如須要塗上一層凡立水油，不仿試試其作用在保護畫面。畫布：油畫布及純亞麻布爲最佳，亞麻布質地較堅固片，伸縮性率小不易變形，易有棉布和棉度混紡的布，伸縮性大，易變形，不堅固，選擇畫布十分重要，畫布質地的原薄，織紋的粗細，往往隨顏料的塗法有不同的趣味，畫布必須釘在特製的木板上才能作畫，選擇畫布時，畫布

必須塗完基底塗料，布面也必須平整無凹凸出結節，因爲會直接影響畫面效果，如自製畫布必須在布面上塗膠，其作用在作畫時防止油畫顏料滲透過畫布，以乳白膠爲最佳，才能達到最好的隔絕效果，塗膠後還要塗上基底塗料，基底塗料畫家可自製，可製成非吸油性和吸油性畫布或有色畫布等等，讓作畫若能發揮其所要的效果。畫刀：畫刀呈三角形刀尖，刀身呈菱形，畫刀有多種用途可用它平塗畫面，如須大塊顏色部份，也可修平畫面，也可拙出細線條等等，所以畫刀的彈性直接影響作畫效果。調色刀：刀身修長，頂端呈半圓形，當然它是用來調色和刮去調色板上的顏色之用途。刮色刀：刮色刀入刃較鋒利，刀身短而粗，呈十字形，它是用來刮去畫面上之顏色。調色板：調色板爲木質，平滑不易變形，輕而薄，通常做成橢圓形，另有一種用紙做的調色板用完便丟掉，使用木質調色板，一定始終要保持板面清潔平滑，每次畫完畫時，便刮去剩餘顏色。畫架：畫架樣式多種，可垂直擺畫可升降高度，通常用較堅固木材製成，結構簡單，可隨時移動，使用靈巧方便。

水彩畫的工具材料：畫筆：水彩畫筆種類繁多，外形上大致分爲圓筆型，扁筆型和線筆，扇形筆，刀形筆等等，筆毛的製作大多是由狼毫、兔狼毫、牛毛、豬鬃等製成，較高級的是貂毫製成的，其功能是柔軟度夠，彈性強，含水量大，當然不同材料的畫筆，有其各不同的功能與效果，就聯中國的毛筆也不例外，水彩筆的用筆和中國畫一樣十分豐富有點、勾勒、掃、揉、拖、拉、破擦等等，然而廣大的繪畫領域裡，任何畫種的用筆方式都可互用，其目的就在畫面上呈現最須的效果。色料：任何畫種的工具顏料在各美術用品社中，均有售，然而水彩色料的樣種類規格廠牌各有不同的包裝，細分顏色有一百多種之多，目前成品顏料有乾製塊狀和糊狀顏料兩種，乾製塊狀顏料，使用時需用水調釋，糊狀色料則裝在錫管內，使用時擠出，用水調釋即可，使用水彩顏料有某些特殊的性能，需要注意它的透明度，調水越多濃度越低其透明度越強，還有它很容易乾裂，經過陽光和風吹很容易乾結，染色性顏料它的滲透性較強，較不易洗掉，修改時較會影響畫面。畫紙：水彩畫紙的區別，品種很多，有粗紋、細紋大小、厚薄、不同的規格，三百磅左右的紙，是一般畫家較常用的，磅數越多的吸水效果較強，也經得起塗擦和疊色，好的畫紙，潔白韌性強，吸水效果適當，經得起反覆修改，畫面效果，繪畫題材依個人習慣而定，表現粗糙，明顯肌理，就選用粗紋紙爲佳，反之表現細微部份用細紋爲佳，多方面試試，由繪畫者的經驗和所要的效果爲目的，找到最佳的畫紙。調色盒：調色盒形式，種類很多，有鐵製、塑膠、瓷製，在調色盒裡分爲小格的盛色格和大格的調色格，調色盒及能密封爲佳，顏色不易乾結，要避免陽光直曬，以備再用。

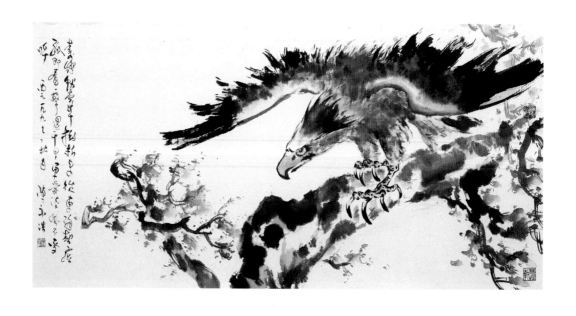

16

各類畫種互通共融的繪畫技法

以上是對各畫種工具材料的一些認知，接下來我們對繪畫的技法做一些介紹，對創作繪畫者創作繪畫的技法都是互通共融在任何一種畫種上的，無論是印象、抽象、描繪、立體、工筆、寫意等等任何畫派的表現形式上，然對任何有媒劑的畫種，所使用的畫筆都能運用以下運用筆鋒的方法，可表現不同的筆趣效果：中鋒：畫筆的角度與紙面成垂直，運筆時筆尖藏於其中。側鋒：畫筆的角度成傾斜狀，筆尖在側面，所畫出的線條，有扁薄的感覺。逆縫：畫筆的角度與紙面成垂直，運筆時往相反方向，畫出的效果，有老練的感覺。轉鋒：畫筆成垂直的角度轉彎，運筆時手腕跟著轉，筆尖藏於其中。破鋒：畫筆成垂直角度，運筆時將筆鋒轉開，會出現飛白的線條。

對於必要運用墨的畫種，墨韻的變化，可說是千變萬化，從濃墨到淡墨有很多變化，墨在繪畫領域裡有極其重要的地位，水墨淋漓，清而有神，所以墨即是色，然而墨分為五色焦、重、淡、清、濃。焦墨：即把墨磨得很濃，畫在紙面上黑而有光。重墨：即是對淡墨做比較，比淡墨又黑一些。淡墨：水份加多些，使成為灰色。清墨：還是有一些淡灰色的感覺，是由其它深淺中比較出來的。濃墨：次於焦墨，因加入少許水份而無光澤。然而墨法又分有濃墨法、淡墨法、破墨法、潑墨法、積墨法等多種。積墨法：利用水墨層層積染來作畫，在抽象畫運用的最多。潑墨法：利用水與墨的關係，用起墨時有醋暢淋漓的感覺。破墨法：破墨法有水破墨，濃墨破淡墨，淡墨破濃墨，讓水墨自然滲化，對於須要有色彩的畫面，色料有分油性色料和水性色料，當然油性色料是運用油當媒劑，水性色料用水當媒劑，然色彩的明暗度變化，是色調與和諧的美感互相加以配合的，所以為了收到極有感染力的真實效果，有下列技法：透明畫法：利用透明性質的顏料，在已經乾透的底色上塗上薄薄的一層，使底下的顏色透出來與上面的顏色融合在一起。厚堆法（重疊法）：利用厚厚濃稠的色料，直接用畫筆或畫刀等工具，畫在畫面上濕時可重疊，乾時也可重疊，讓色料互相融合，使畫面色彩柔和潤澤，產生

出立體效果。乾筆法：利用乾稠的顏料，在畫面上畫出枯筆和飛白效果，讓人有渾厚凝重的感覺。點彩法：利用較小的色點排列，交織來作畫，整張畫作讓人感覺是由色點組合而成的。刮刀法：利用刮刀直接調色作畫，運用手腕力量刮出自己所要的顏色肌理。壓印法：在畫面上塗上厚厚的色料，在利用其他想要的造形材料，放在畫面上，再掀開，使其形狀印在畫面上。平塗法：利用筆與色彩在畫面上來回的塗畫，使色彩均勻的呈現，其特點是平展，明暗對比明顯。色塊法：色塊法使畫面呈現一塊一塊的顏色接觸在一起，讓畫面色彩明亮，輪廓清晰，無混濁的感覺。渲染法（暈染法）：利用水和油當媒劑，將畫面打濕，在畫上色彩，時其色彩自然滲透，畫出漸緩層次的色調，畫面朦朧，虛幻，柔和，流暢。還有一些特殊方法：等待色料乾後，用橡皮擦擦拭出圖形。把色料塗在玻璃上，後用畫面貼壓在上面。先使用特性筆畫其圖形，後上色。在色料末乾時灑上鹽巴或加礬等等材料。先上白膠，後上色。色料末乾利用乾筆刮拭。

接下來我們對用鉛筆、色鉛筆、碳筆、色粉筆等等沒有媒劑的畫種做一技法的探討：利用大拇指和食指拿著筆，而筆的角度是幾乎的平放在盡紙上，用筆的色鉛面來作畫，不是用垂直的筆尖來畫，這樣子就能迅速的畫上所須要的色調，當然在紙面上用的力量大小，會影響濃淡和面積大小，作畫時筆的筆尖用來表現細微的部份線條，如須要大面積就將筆傾斜來回作畫，運筆時還有筆尖打點，拖拉等線條效果，總之任何突出奇來，交錯複雜的運筆效果都須常練習，然不同於細筆的色粉筆造形有圓和方形棒狀，所以就有筆尖和筆側的運用分別了，筆尖是用來描繪細膩的部位，也能拉出鋒利，清晰的線條，運用筆尖的方式和力量大小有關係，變化用力的大小就能畫出粗細的效果，筆尖更能點出你所要的色點，筆側的運用它的形態多樣，面積也大，可用在筆側平塗，運筆寬闊整齊，也可快速的排列色塊群，需要多寬的色塊，就把筆折斷來平塗，畫起來就十分順手，所以運用筆尖和筆側的關係就可做出一些筆觸如擦、點、拉、挫、塗的感覺效果，

當然畫在畫面的色塊群，需要柔合一些的話，就必須利用手指或海綿經過皺揉的方法了，如果要混合後在畫就把色粉筆前成粉末擦混後在畫，色粉筆也可與其他的顏料結合使用，如水彩，水粉等多層運用，互來補充取得精彩畫面為目的，諸如此類的筆就要作畫者多多常識，創作出屬於自己的作品了。

　　如果各類畫種尚須要在畫面上表現更立體視覺，還可運用一點透視法，二點透視法或三點透視法，一點透視法：箱型的深度集中向一個消失點。二點透視法：將兩個消失點設在左右兩個方向，以表現有深度的面。三點透視法：在左右兩方面的透視外，在加上上方和下方的深度表現。還有對於須要用釉的畫種，我們以下介紹二種技法，釉下彩：從字面上，就可了解，彩繪在釉料下面的器物素面上，再經過燒成的方法，稱之，你可應用色料，鈷，鐵等彩繪，它都是屬於高火度燒成的。釉上彩：在釉料上加上彩繪燒製成的方法，稱之，可應用鐵、錳、色料等加入鉛或蘇打，它都是屬於低火度燒成的。在完成作品的過程中，無論釉上彩或釉下彩，溫度的控制，都要借重彩繪工廠專門人員的知識與經驗了。看過上述的介紹，材料與內容的關係是相輔相成的，因為它們都是透過創作者的認知和感受的。

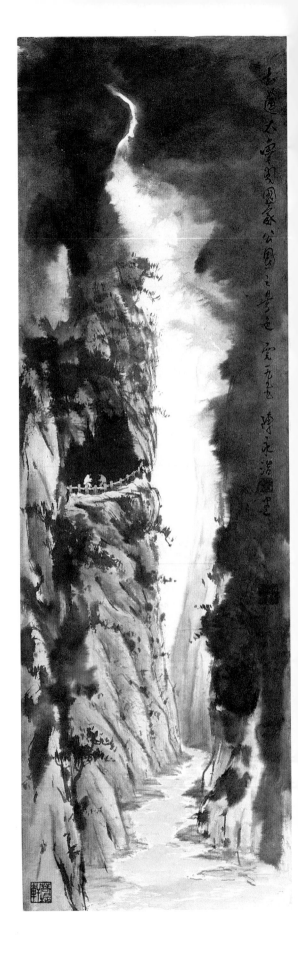

直覺的感受與理智的認知

在繪畫者繪畫的過程中,繪畫藝術的統一性和多樣性是必要的,而這之中繪畫者的理智與直覺是重要的關鍵,直覺和理智是一種感受與認知的過程,感受與認知的獲得被認爲是通過兩種精神能力的合作而實現的。通過感覺對認知反應的搜集和通過人類中框系統對反應的思考邏輯,從這種觀點來看,感知是一種思維能力,那知覺與思維並不能各自分離地行使其功能,通常相信思維所具有的能力,區別,比較,選擇等等,在最初的知覺中也行使著佔用,同時的一切思維都建立在感覺基礎上,因此,我們將致力於探索從直覺到理智中建構出整個繪畫的視覺連續體。

直覺與理智之間有著某種複雜的關係,直覺可以適當地定義爲知覺的一種特殊性質,而理智也是一種思維變化的認識,所以直覺也只限於知覺,而理智也從不與思維相分離,在每一認識活動中都會有直覺的參與,不管這種認識活動更接近於知覺還是更接近於理性過程。同樣理智也在認識的一切層次上行使其作用;所以在某些繪畫邏輯的推理上可了解理智的構成因素,它們的構成因素在意識中常常是一目瞭然的,那對直覺的瞭解就沒有那麼容易了,因爲我們最多只是通過它的成就而知道它,它的印象活動方式則是難以掌握的,它像一種不知從何處來的天賦,因而有時被歸結爲不是正常人所有的靈感,近來,又有人視之爲一種由遺傳而來的本能。柏拉圖認爲,直覺是人類智慧的最高層次,因爲它達到了對先天本質的直接掌握,不可否認的我們在視覺的經驗中一切事物之呈現,正是由於這些先天本質的直覺認識,而對這些基本的視覺產物是特定了的對象,使其繪畫題材之間的差別,各部份間的關係與選用的色彩層次產生直覺,所以直覺用於感知具體形態的總體結構,而理智的分析用於個別的情景中,將實體與直覺的特性作出抽象的定義,所以直覺與理智並不各自分離地行使其作用,幾乎在每一視覺的情形中兩者都需要相互配合的,然而理智有一種基本的需要,它是通過區分來確定事物,而直接的感性經驗首先是通過事物如何結成一個整體來給與我們的,因此,訴諸於直接認知的繪畫,就更爲強調趕越的風格與媒介和文化之差別的共同性。

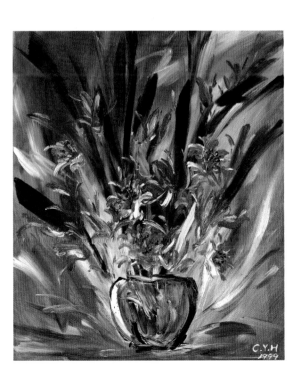

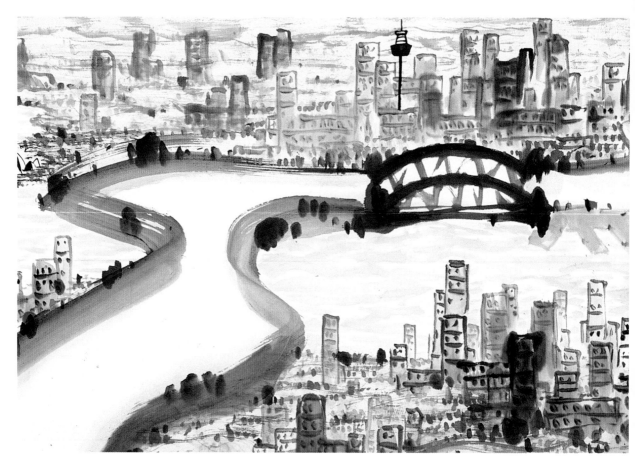

視覺意象帶著它所具有的感性穿越了歷史的時間和地理的空間，具有良好繪畫素養的人能夠學會從一種繪畫模式轉向另一種模式，不同的手段能表現相類似的風格，一切感覺都是從單一的感性知覺，開始它們的進化，這種感性知覺是對外表刺激的差別有了反應，不難想像，生命的某種形式，某種相對說是非常簡單的凝集體，在受到甚麼刺激的時候，不管這種刺激是機械性的，放射性的，都會產生相互作用，所以繪畫的統一性表現是在不同感覺的形態中產生，它們都具有基本的結構性質，在可感知的過程中，其本質不是使各種感覺分離開來的，而是將它們統一起來，它使它們在自身中統一起來，將它們與我們所有的全部經驗統一起來，並且將它們與要被視覺經驗到的繪畫世界統一起來。

繪畫之間的比較建立在某些基本尺度基礎之上，其對於視覺中感性的某些知覺形態是共通的，由此引申它對於審美體驗的一切形態也都是共融的。繪畫者運用的手段表明了他們選擇和採用某些特殊途徑的差別，這些差別被採用的方式直接與人們的感觀，感覺和行為相關，在繪畫中，感受是經過對象

的相互作用而直接表現出來的，因此當我們從時間的媒介轉向無時間的媒介時，表現在畫面上，那充滿活力的感受形式，就開始一一的被性情的事物所取代，倘若由繪成圖形所表達的形式僅僅依賴於觀賞者的知識，無可置疑，這正是視覺動態的轉換，讓畫面出現感觀，也讓每一幅繪畫作品中各部份之間開始產生吸引和排斥，這就會創造出一種理解式的思維作用，只有當眼睛掃視到它們才能將這些成份盡納入其中並使它們相互連結起來，之後對整個畫面動態的活動方式才能出現。這種動態是作品內在固有的，它可以說是不依賴於主觀探究的，在不依賴於主觀，藝術的統一和多樣才能無窮的延續下去，繪畫出更完美的作品。

創作理念：視覺的感觀，須要生命眞實的注入，藝術語言，圓融了自然與生活的質與量，人類覺醒的取與捨，更強化了不斷示現在示現的感動。

陳永浩作品選

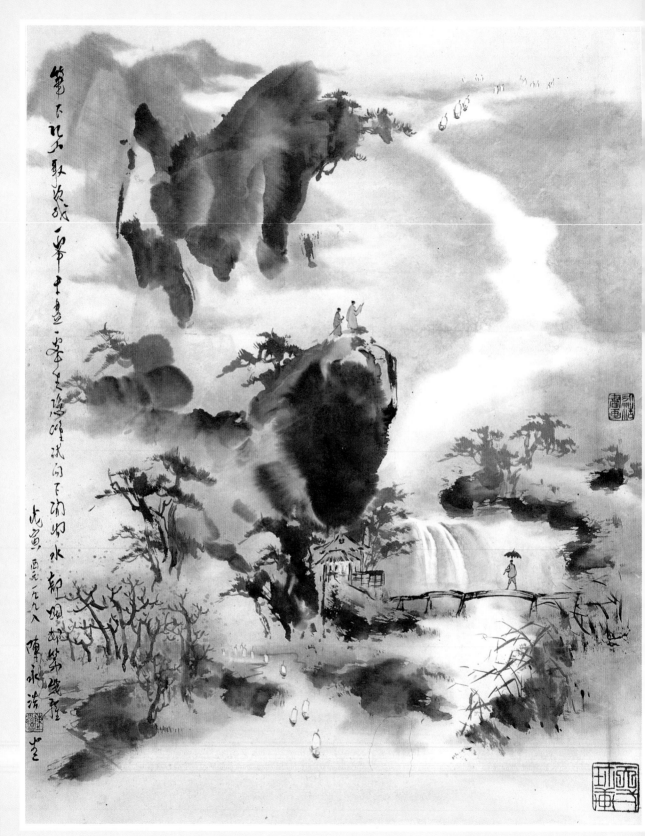

彩墨　ink and color painting　翔空

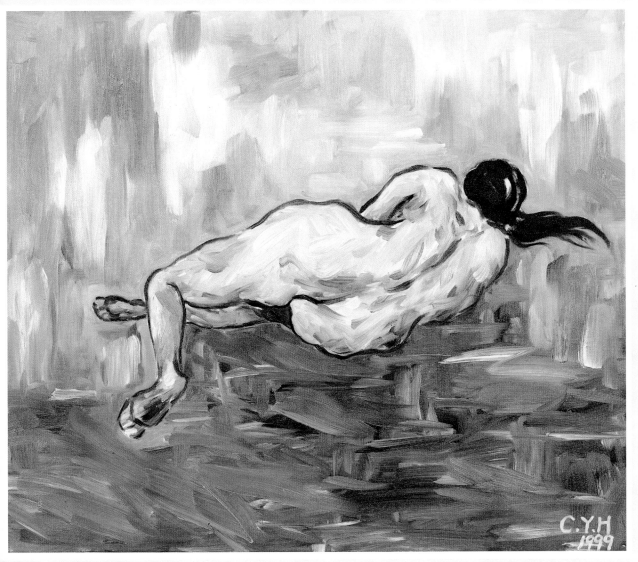

油彩　oil painting　裸女

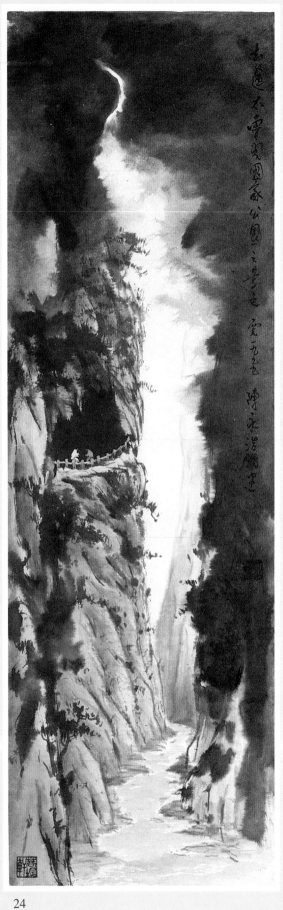

彩墨　ink and color painting　太魯閣公園寫生

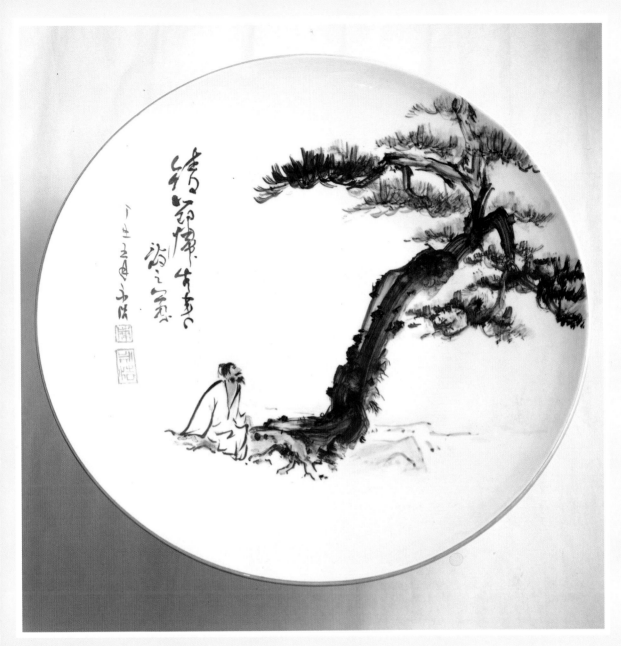

彩瓷　china painting　撫松

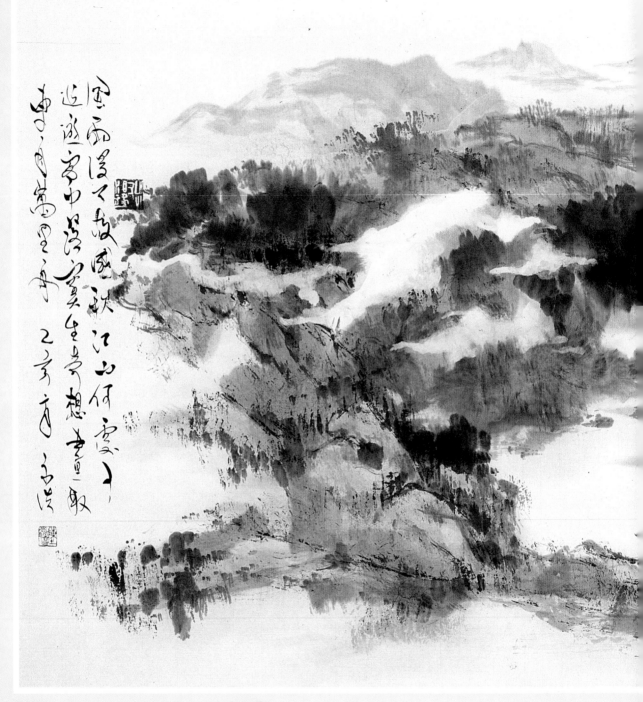

彩墨　ink and color painting　水光雲影

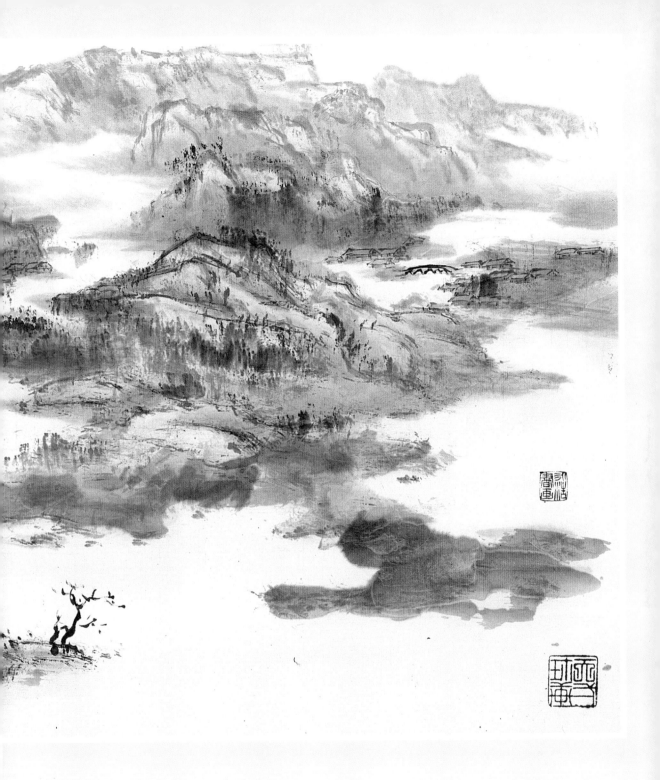

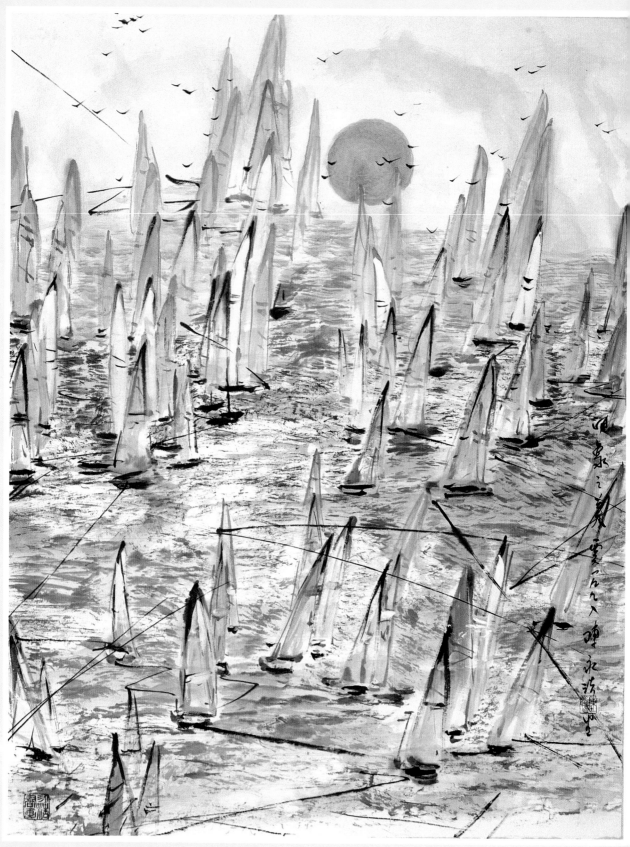

彩墨　ink and color painting　印象之美

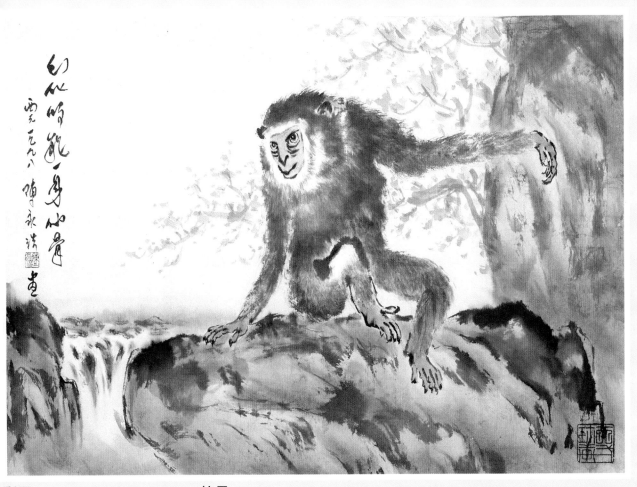

彩墨　ink and color painting　仙骨

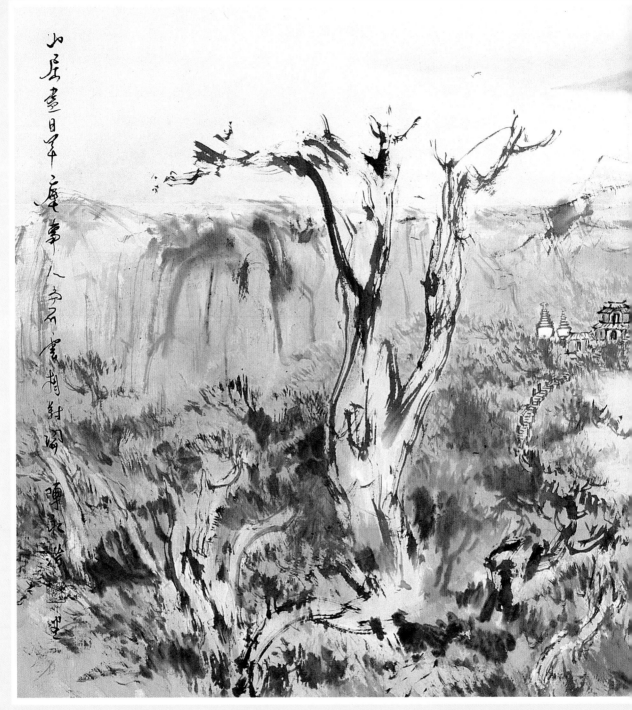

彩墨　ink and color painting　荒林幽居

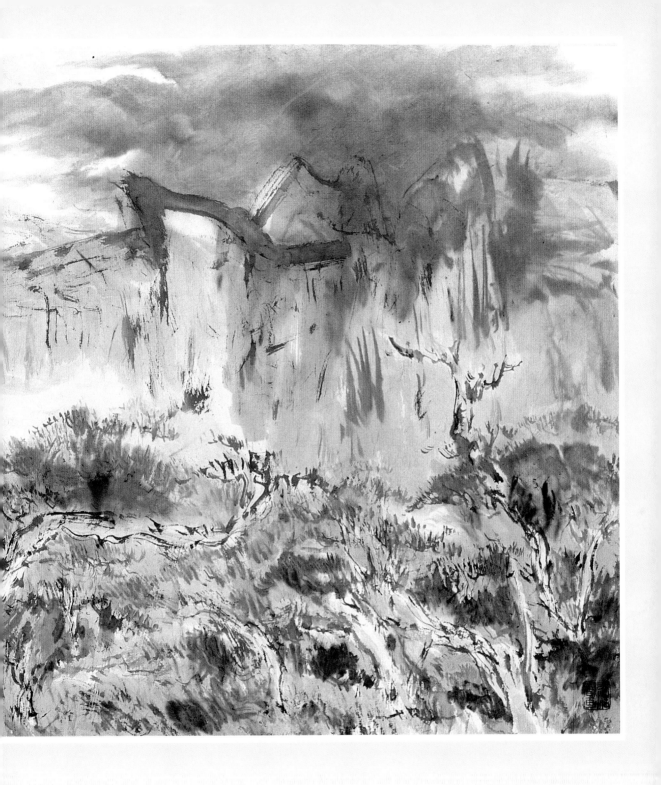

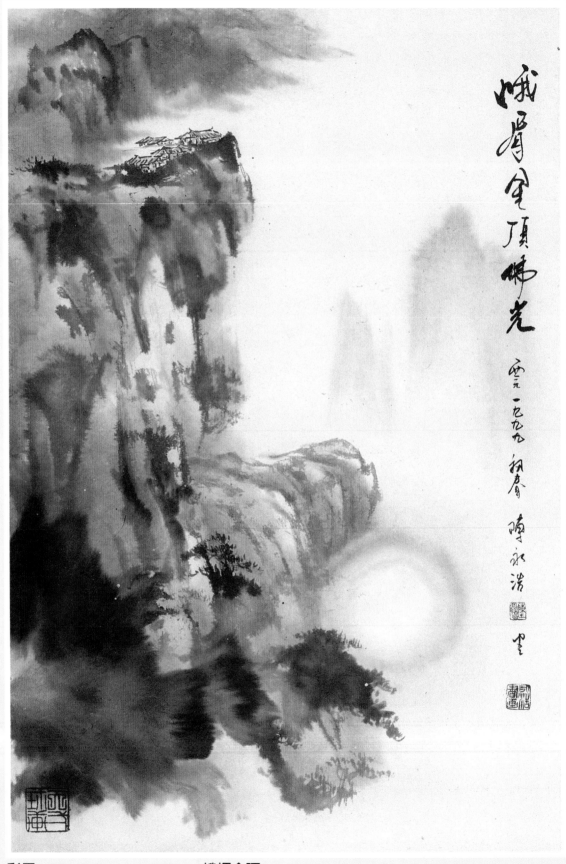

峨眉金頂佛光

西元一九九九初春 陳永浩

彩墨　ink and color painting　峨嵋金頂

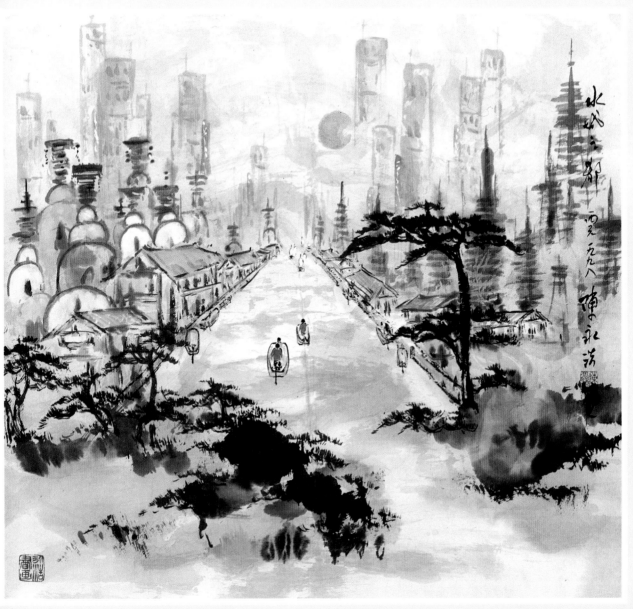

彩墨　ink and color painting　水城之都

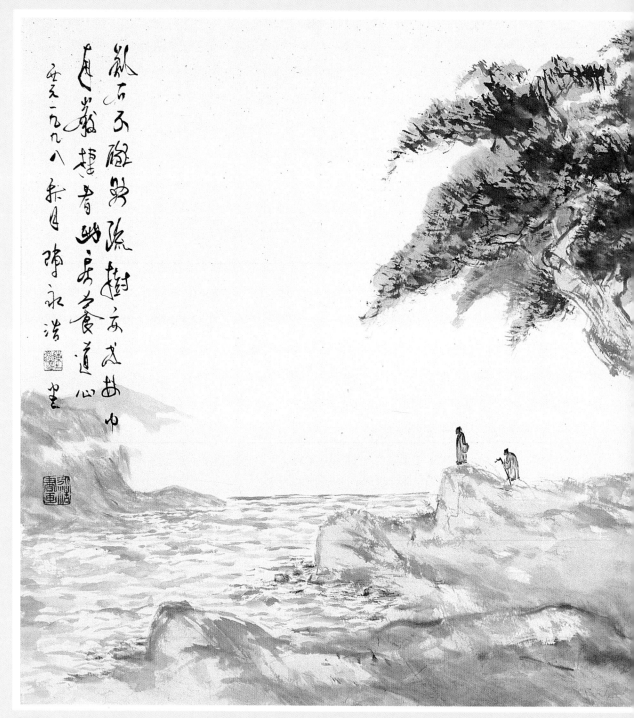

彩墨　ink and color painting　跟隨

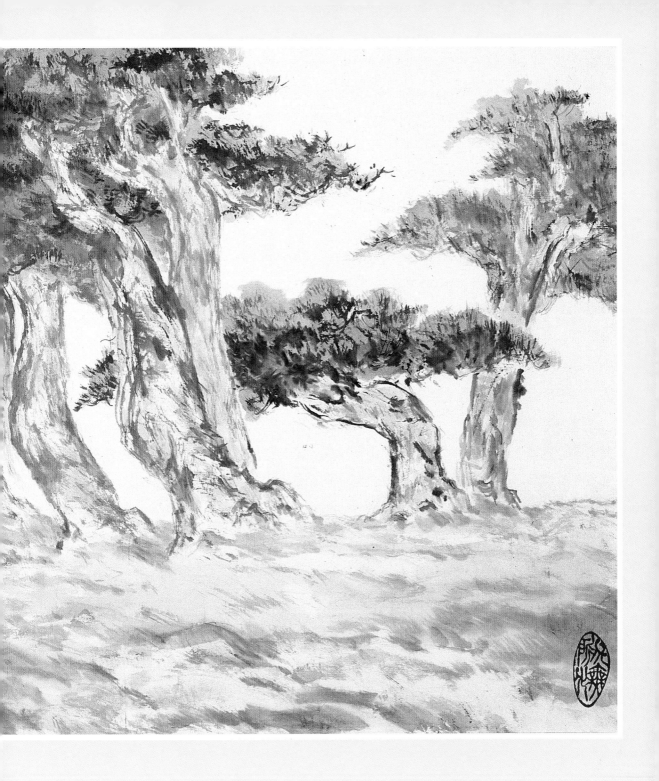

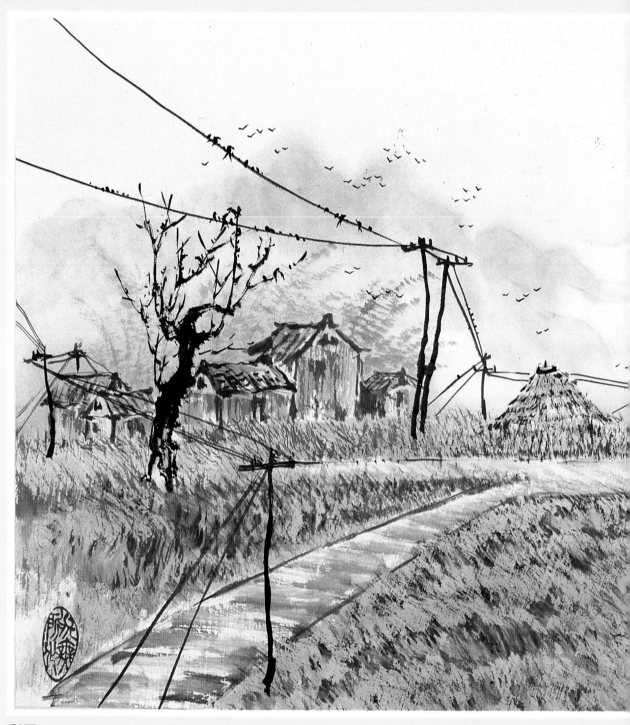

彩墨　ink and color painting　鄉間

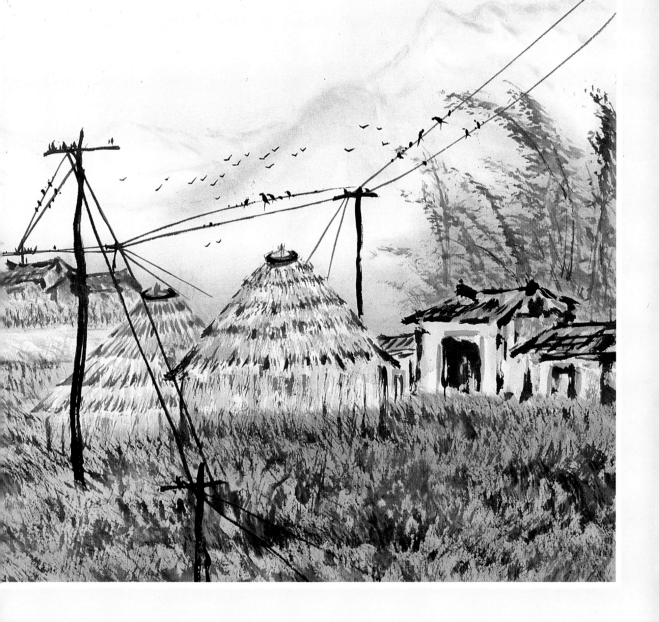

竹排卷
尾縣
溪釺
者入山
村寺
安句
無象
六平還
角象
孤煙
見人家
寞一九八
中國戊辰
仲秋
陳永鏘
籍天
珍軒

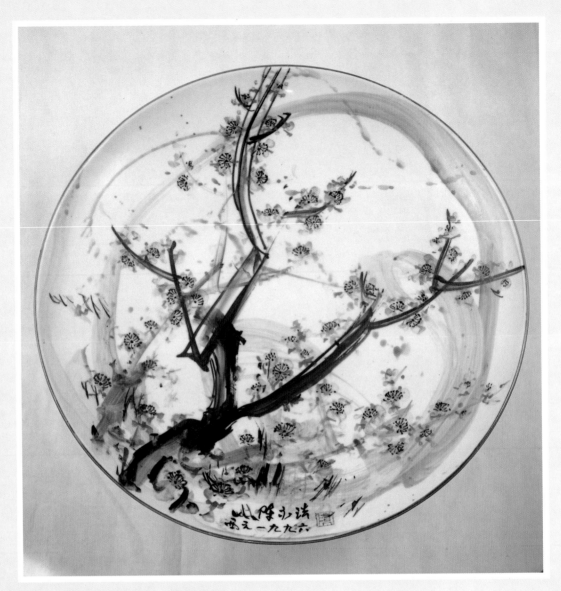

彩瓷　china painting　梅開五福

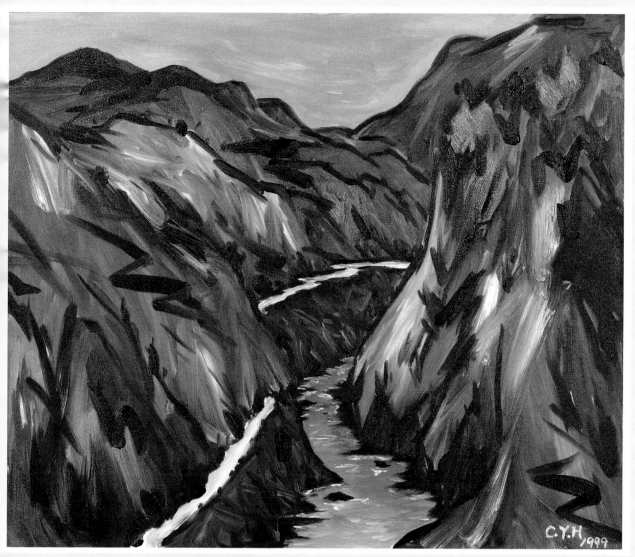

油彩　oil painting　　太魯閣公園之旅

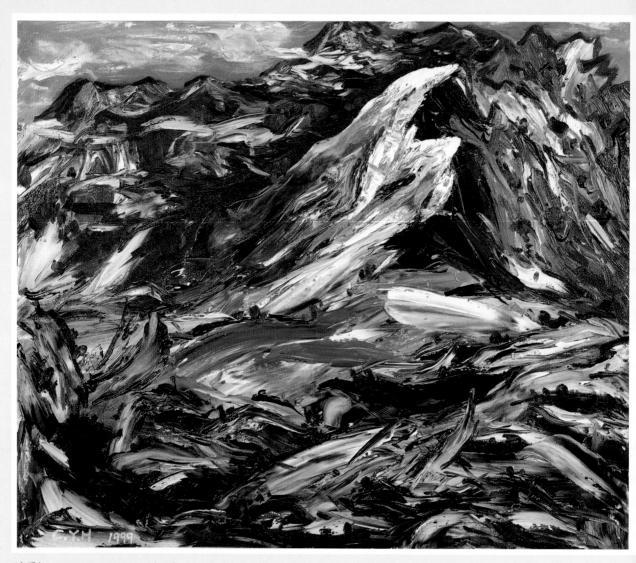

油彩　oil painting　山岳

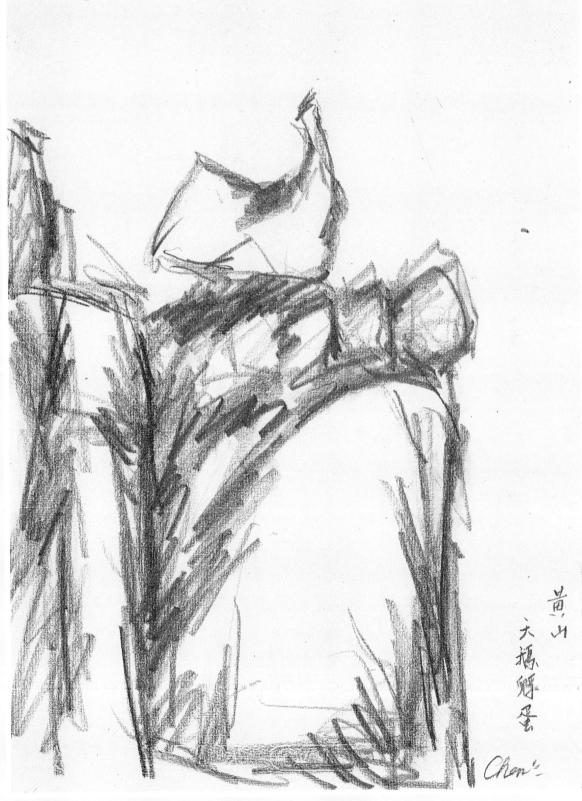

鉛筆素描　　charcoal drawing　　黃山系列之一天鵝孵蛋

41

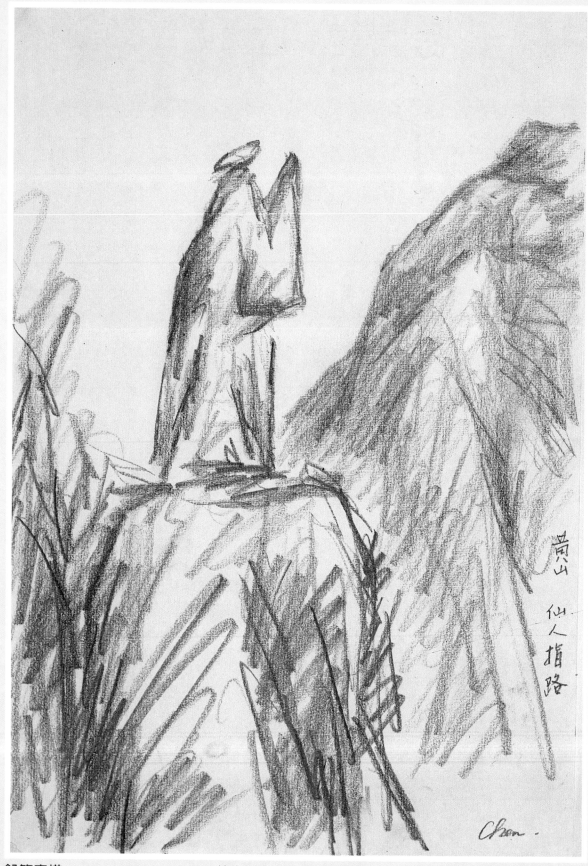

鉛筆素描　charcoal drawing　黃山系列之二仙人指路

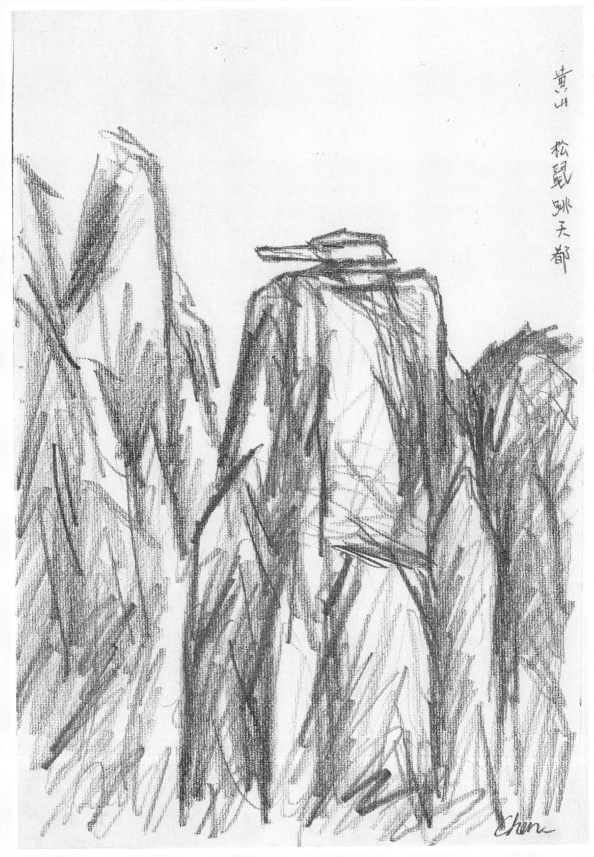

黃山
松鼠跳天都

鉛筆素描　　charcoal drawing　　黃山系列之三松鼠跳天都

43

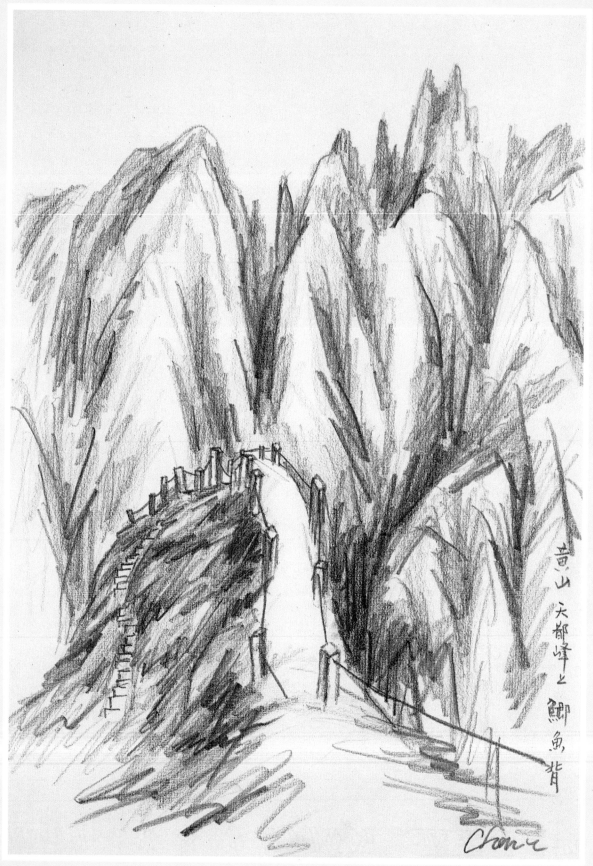

鉛筆素描　charcoal drawing　黃山系列之四鯽魚背

44

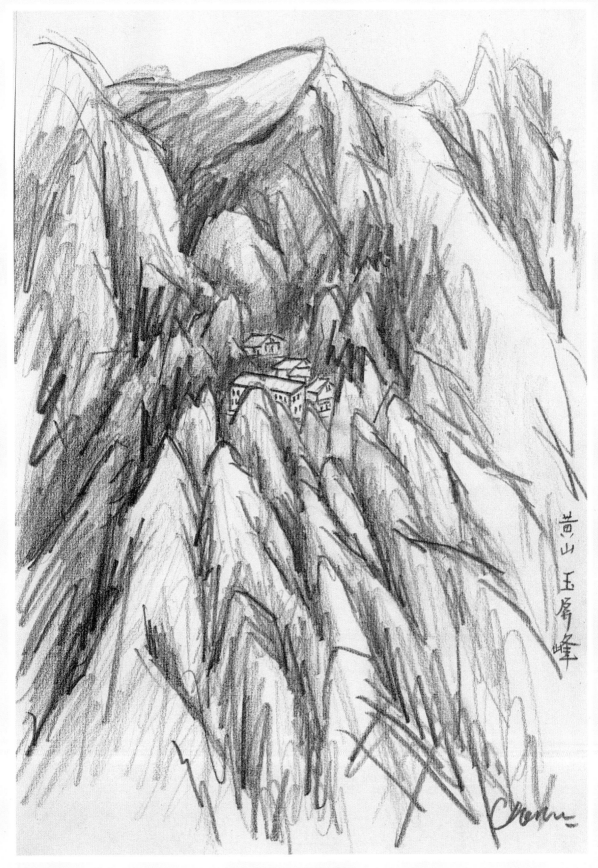

鉛筆素描　　charcoal drawing　　黃山系列之五玉屏峰

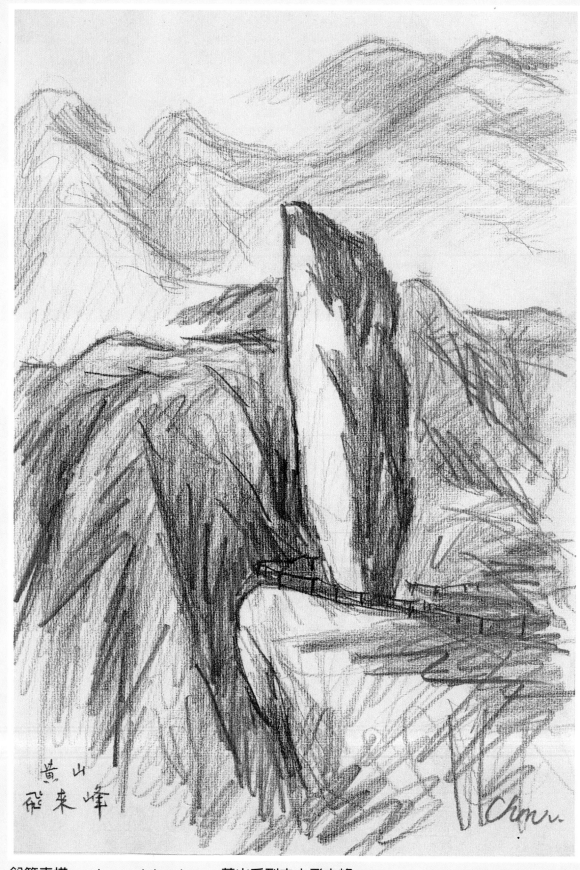

黃山
飛來峰

鉛筆素描　charcoal drawing　黃山系列之六飛來峰

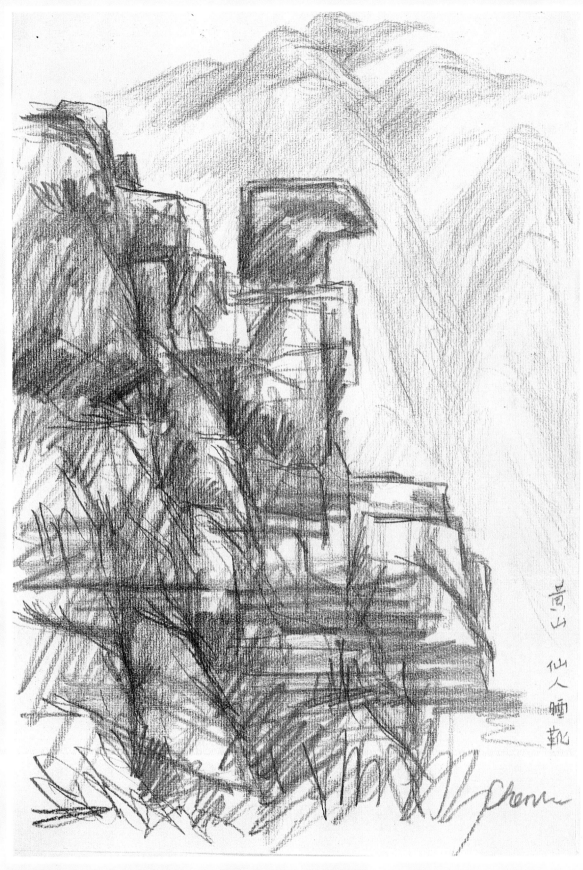

鉛筆素描　　charcoal drawing　　黃山系列之七仙人曬靴

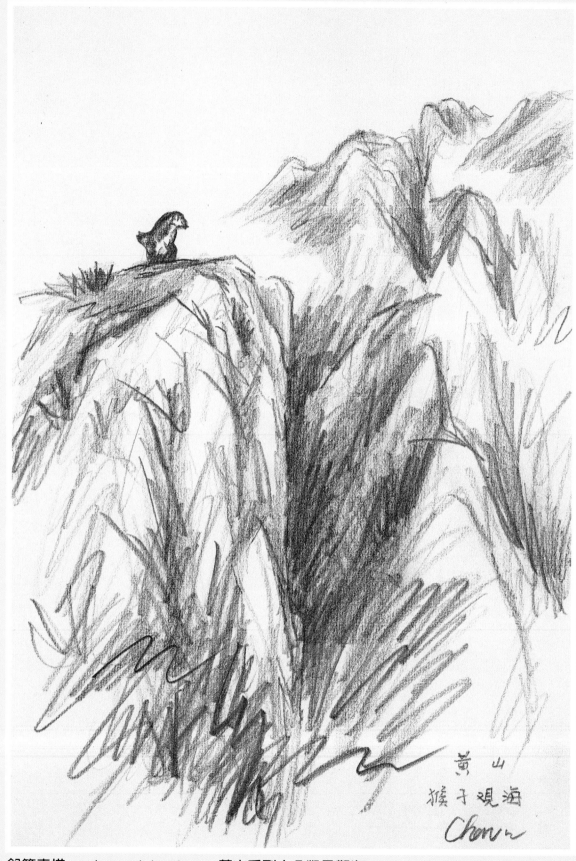

鉛筆素描　charcoal drawing　黃山系列之八猴子觀海

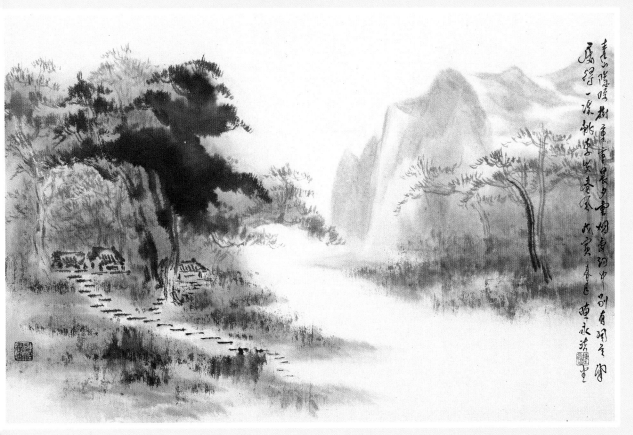

彩墨　ink and color painting　山水綠

承視諸佛深如流急眼見一切
同發眾生體想心妙音滿十方

供養菩薩

香氣普薰於一切大悲廣濟諸群生常行清淨菩提道願得端嚴相好身
一九九八 中國戊寅仲秋 陳永錯 畫

彩墨　ink and color painting　供養菩薩

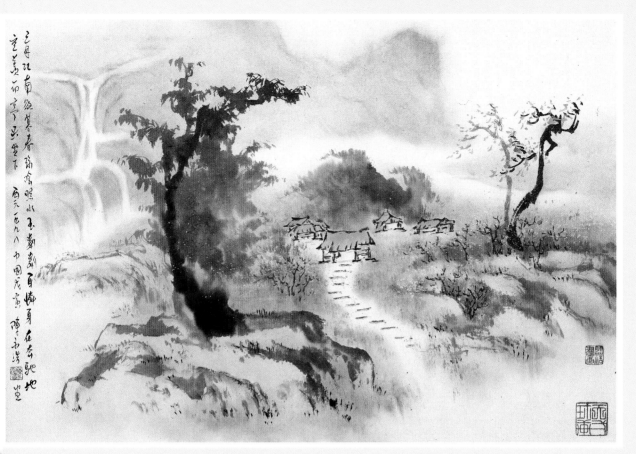

彩墨　ink and color painting　崛圖

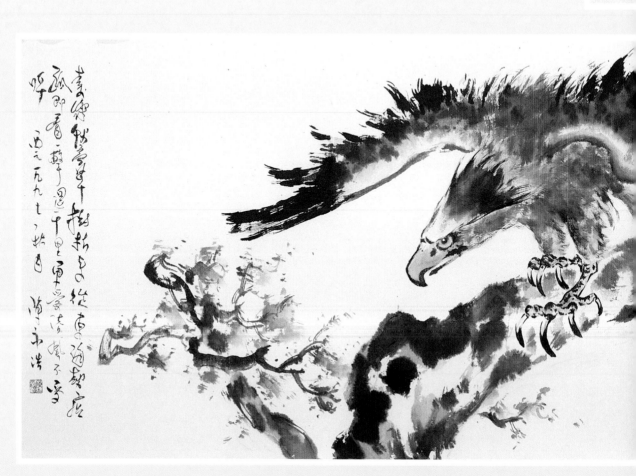

青雲秋容蒼莽新
杜從者滔熱遠
孤邱看一對
呼啸不守
一九九七秋月
清水洪

52

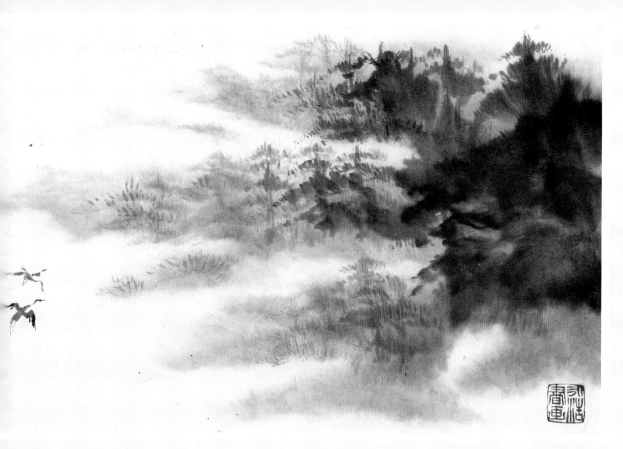

彩墨　ink and color painting　孤山棲鶴圖

彩墨　ink and color painting　覓

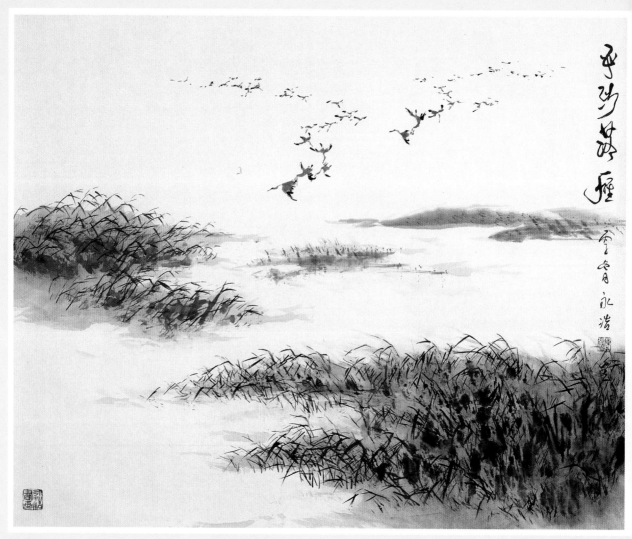

彩墨　ink and color painting　平沙落雁圖

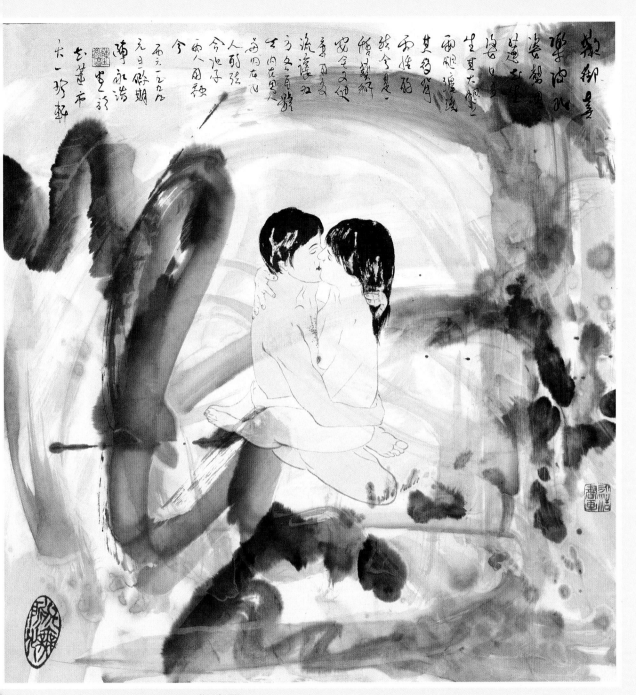

彩墨　ink and color painting　歡喜圖

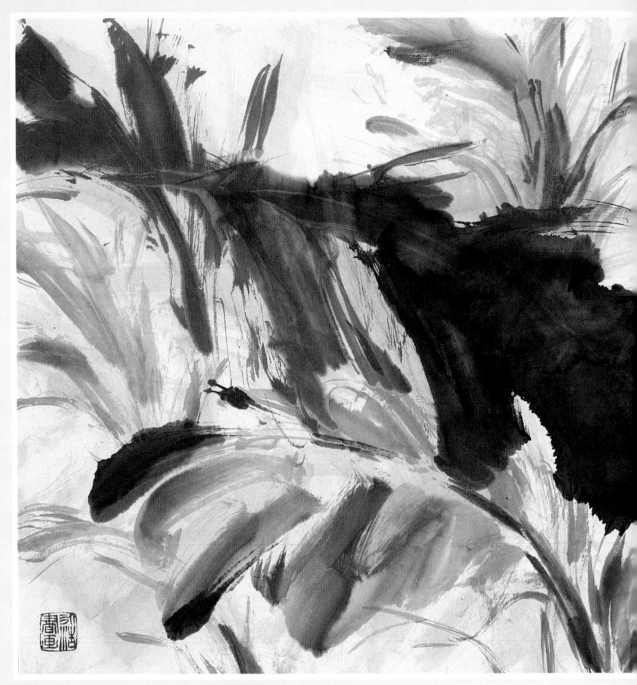

彩墨　ink and color painting　蕉園喜樂圖

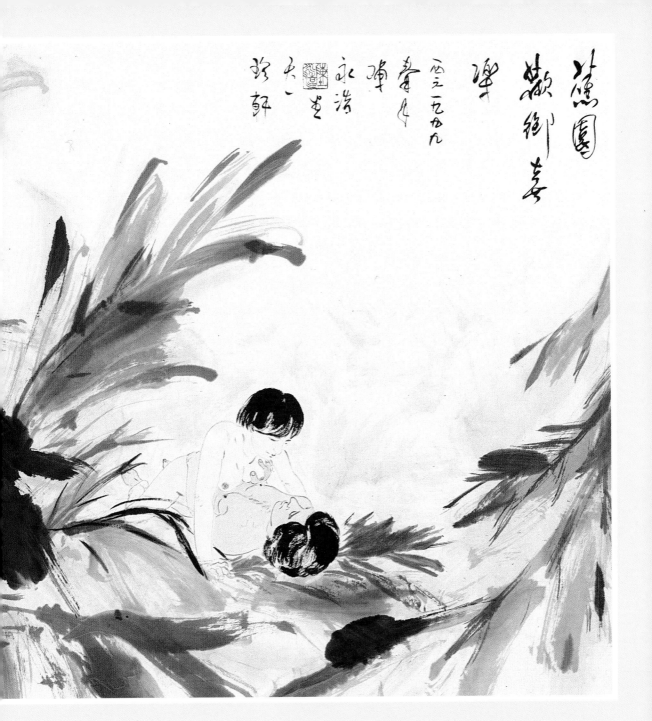

蕉園
蘱鄉夢

蕉

一二九九
春於
稿
永浩
大
畫
玲
軒

57

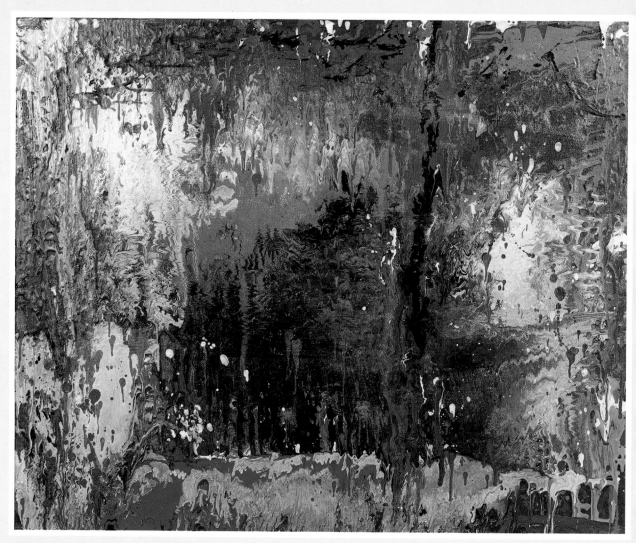

油彩　oil painting　花園水池

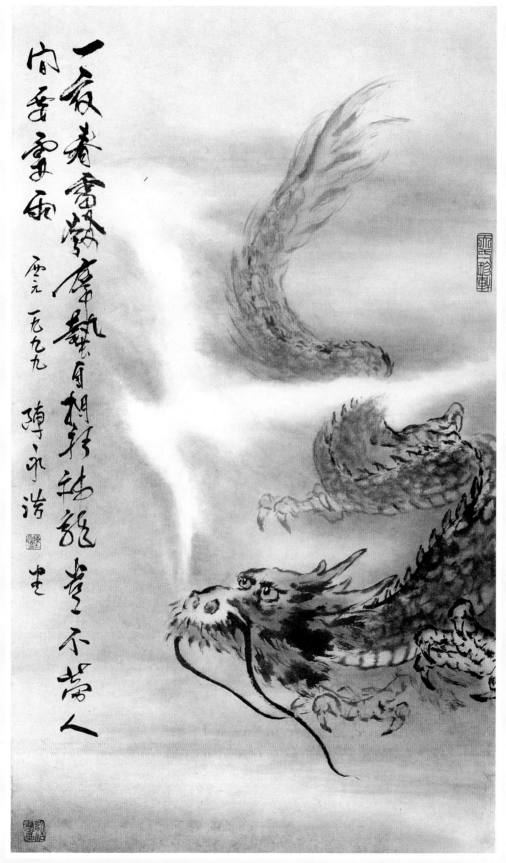

一夜春雷撼廬巔氣自相引神龍起豈不當人宵香雲雨

庚元一九九九 陳永浩生

彩墨　ink and color painting　龍

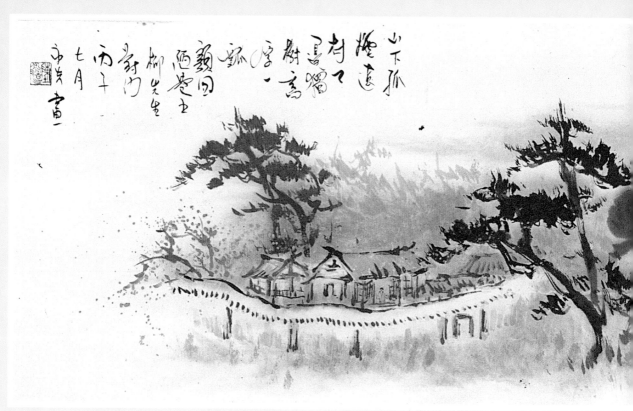

彩墨　ink and color painting　幽居晚霞

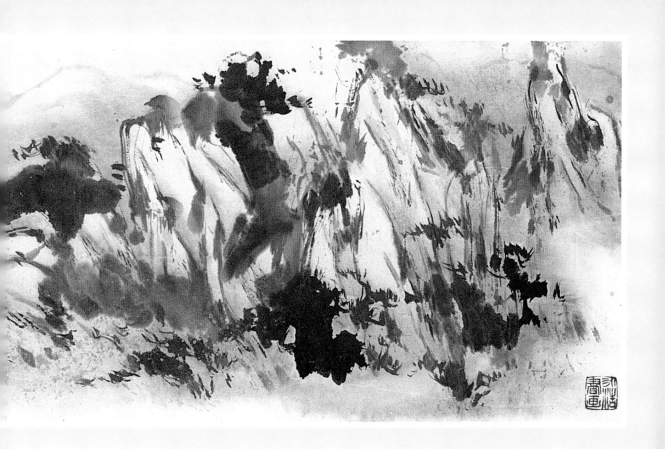

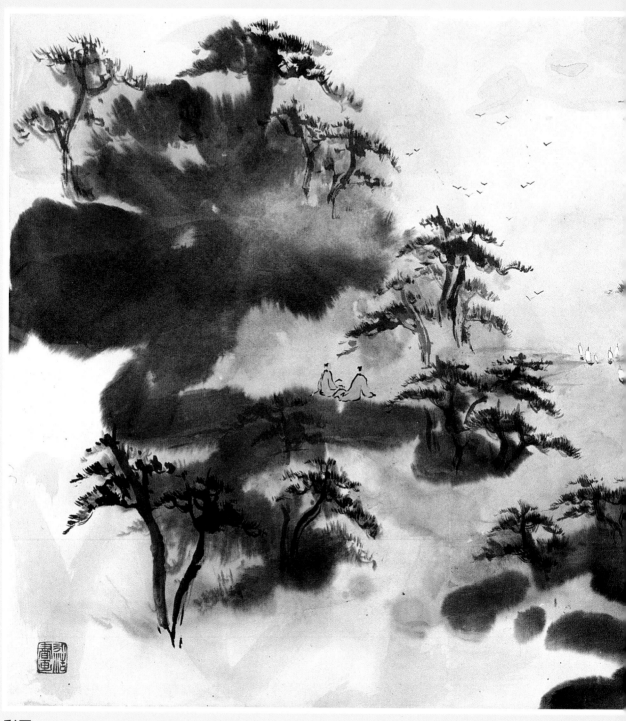

彩墨　ink and color painting　江山覓句

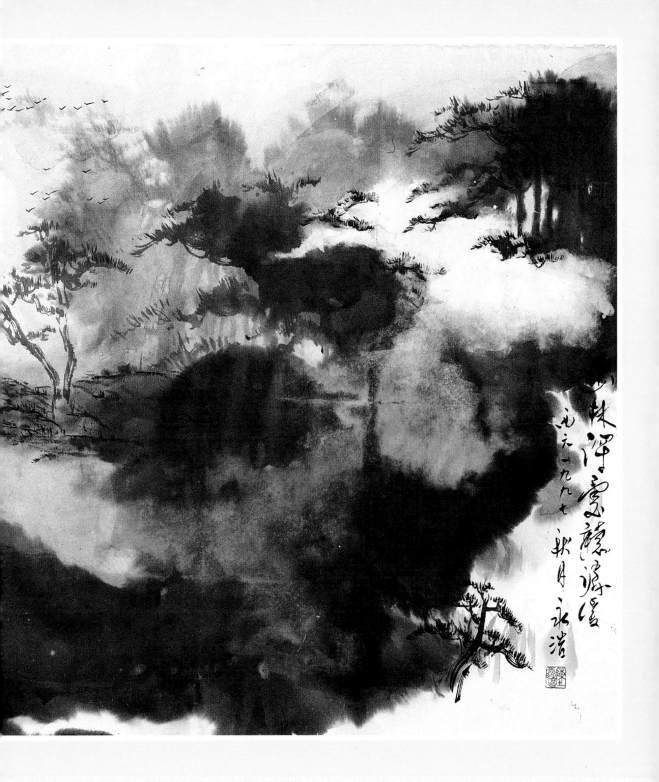

63

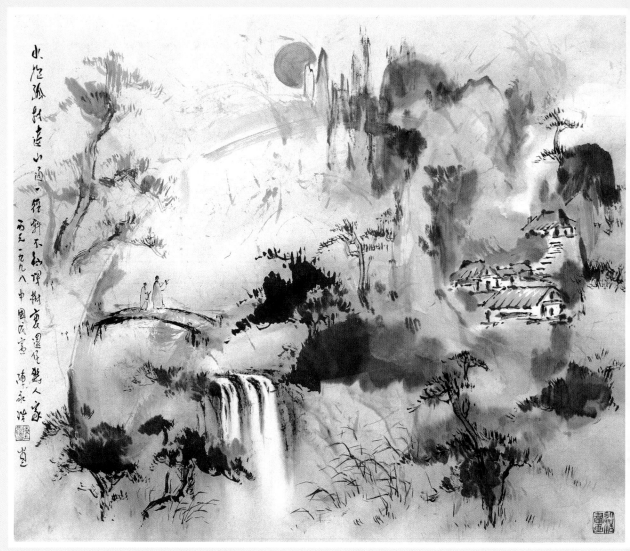

彩墨　ink and color painting　晚霞

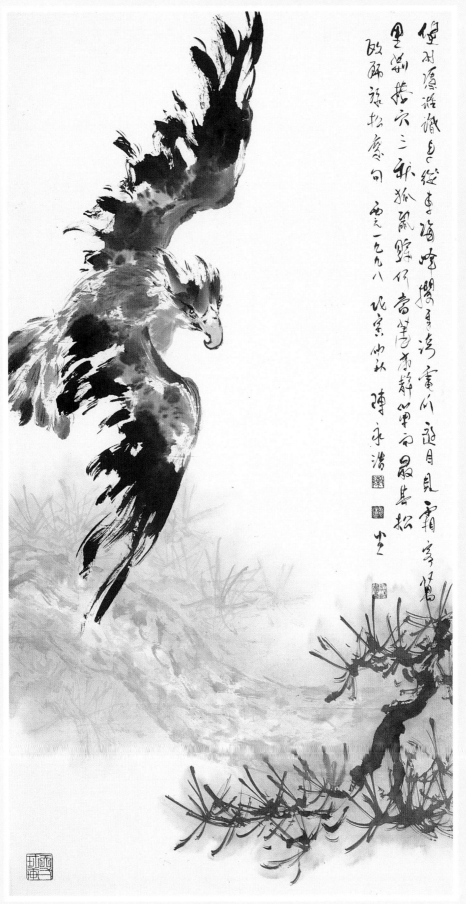

彩墨　ink and color painting　松鷹

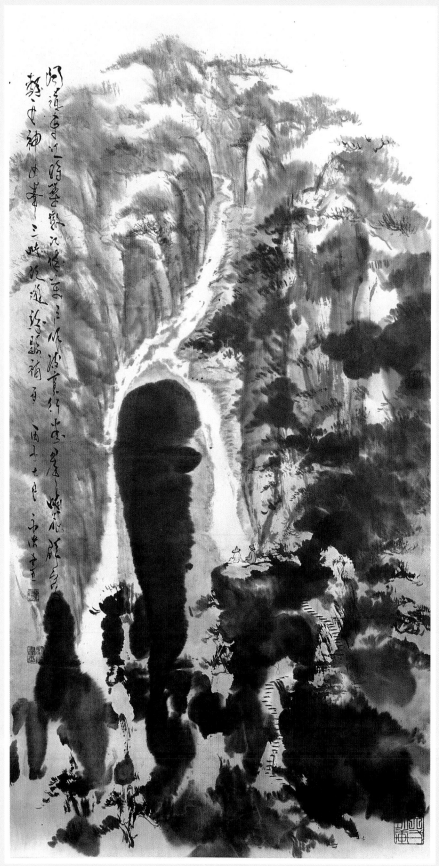

彩墨　ink and color painting　峽谷圖

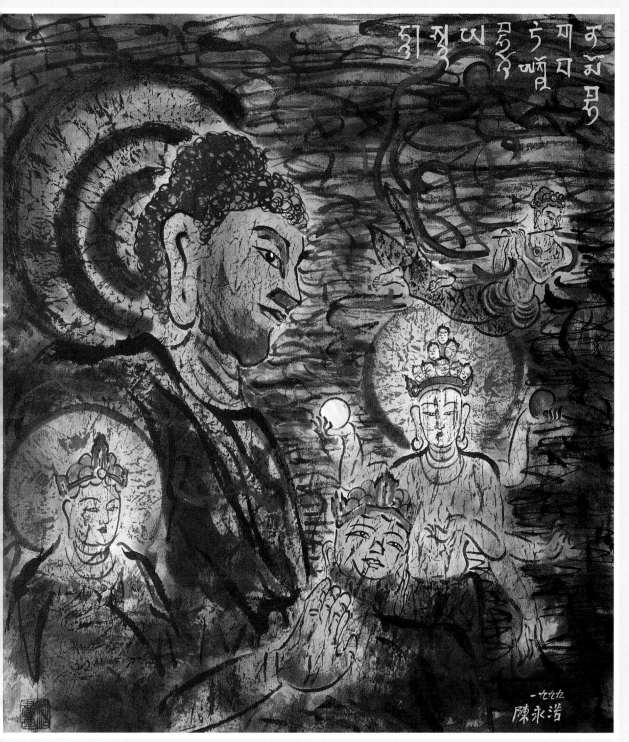

彩墨　ink and color painting　示堝

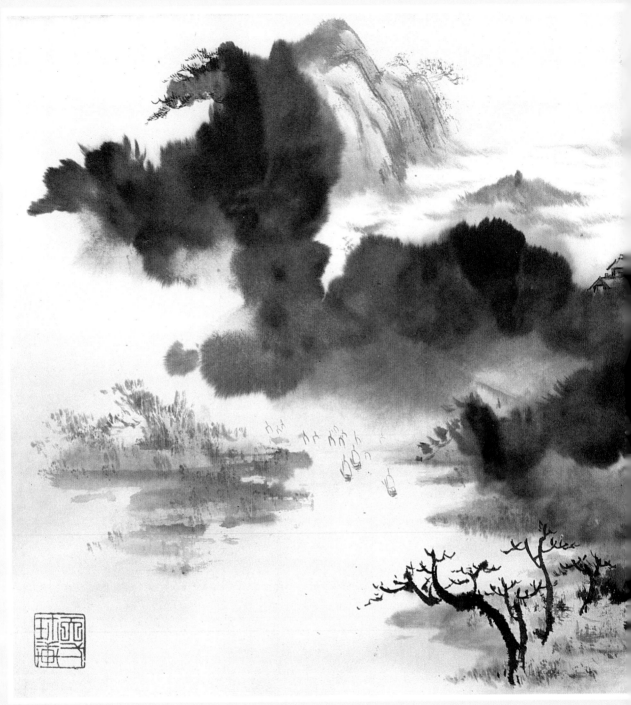

彩墨　ink and color painting　白雲山居圖

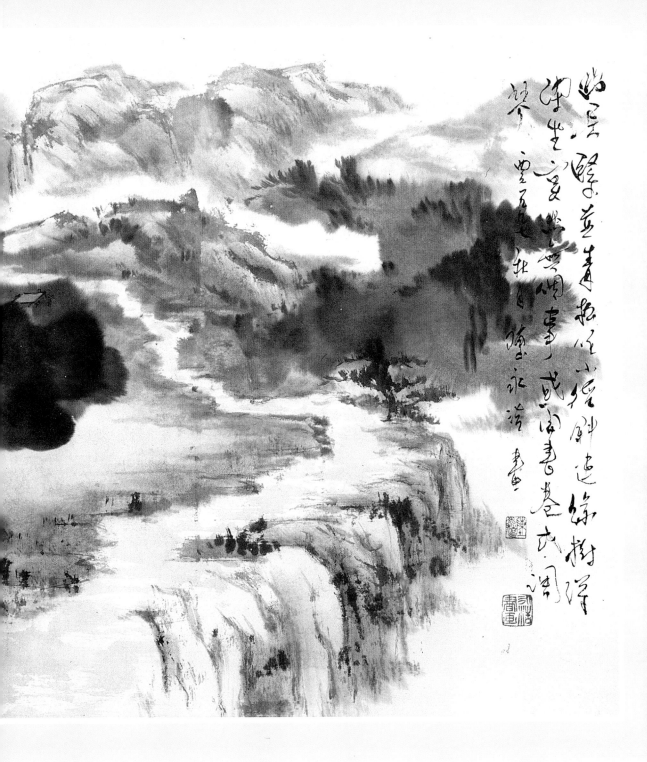

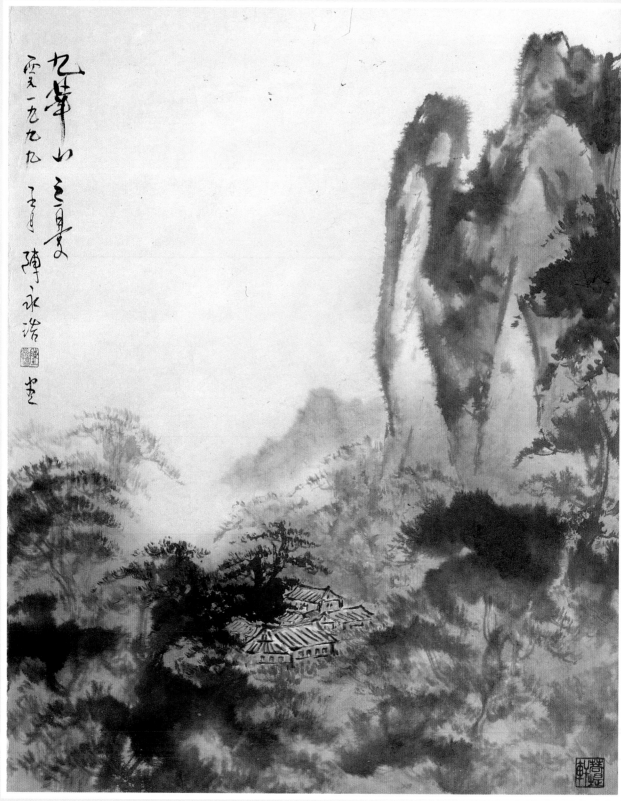

彩墨　ink and color painting　九華山景色

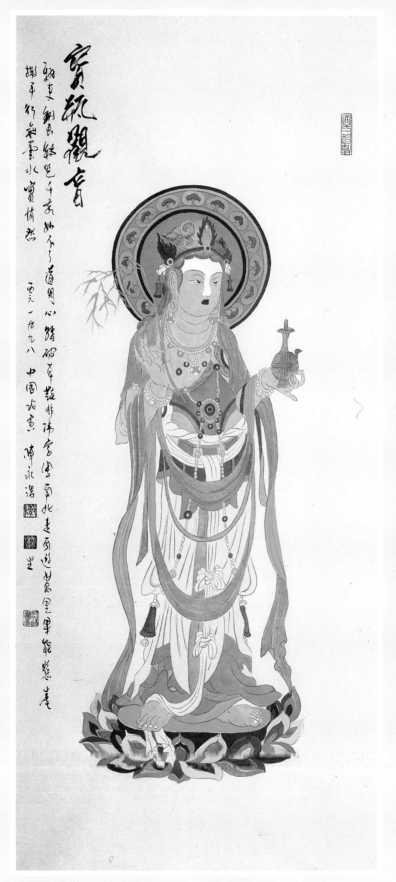

彩墨　ink and color painting　寶瓶觀音

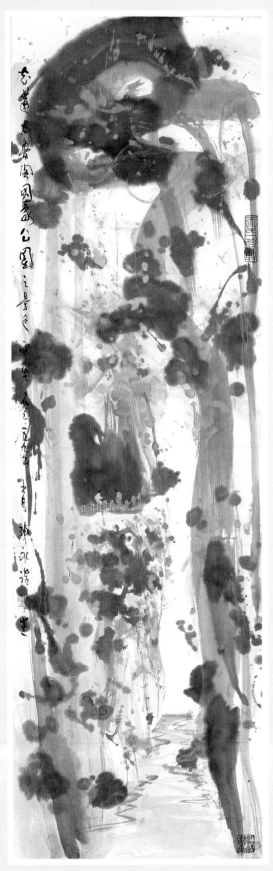

彩墨　ink and color painting　太魯閣公園景色

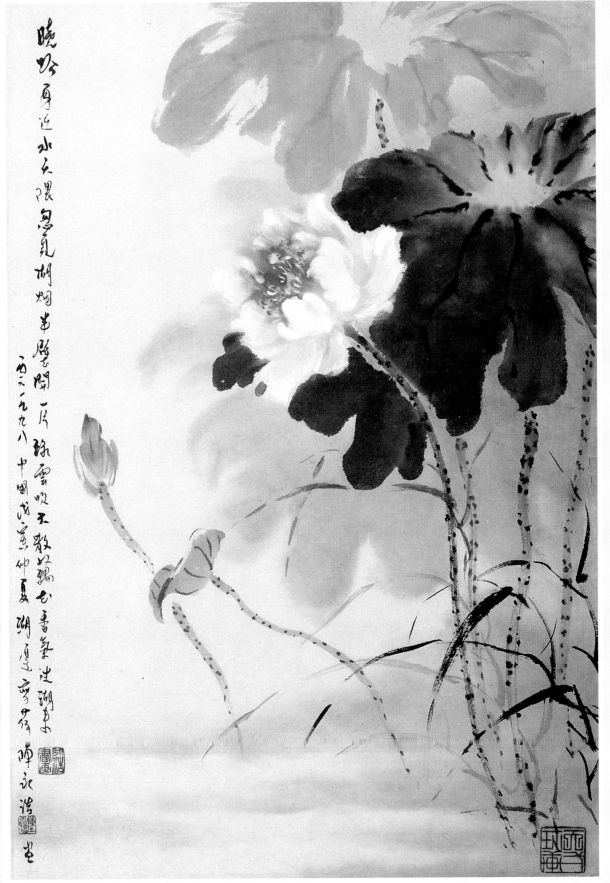

彩墨　ink and color painting　荷花

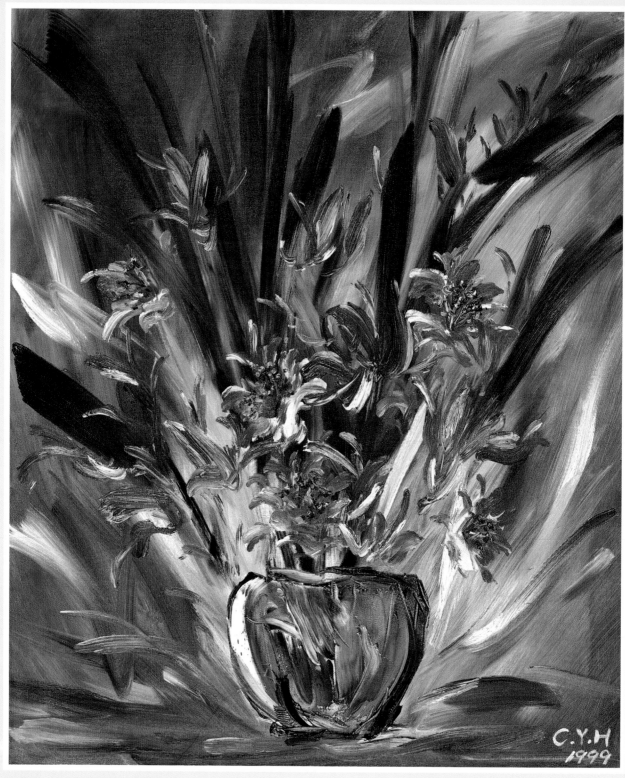

油彩　oil painting　花束

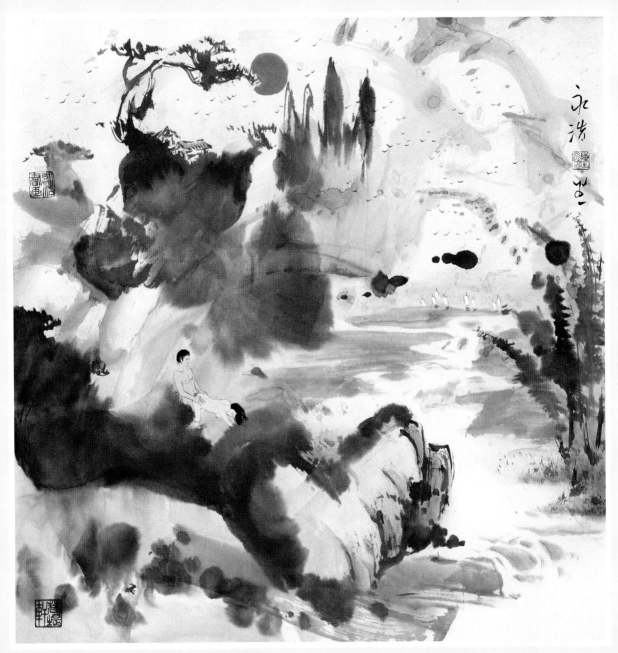

彩墨　ink and color painting　彩光觀樂圖

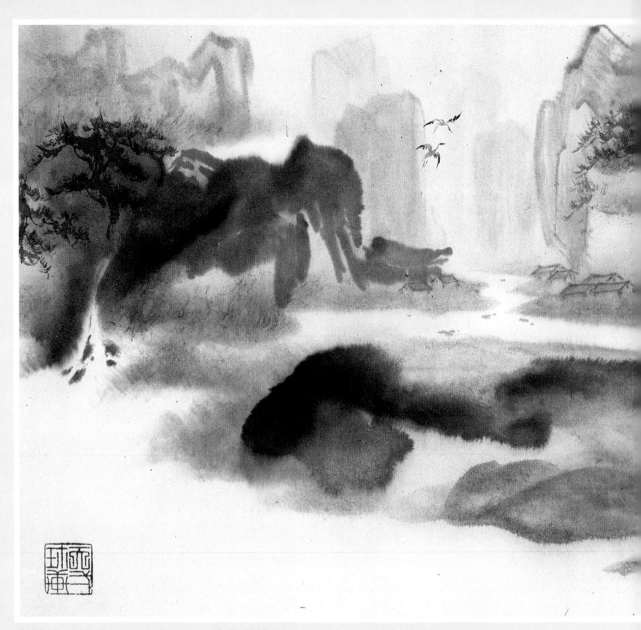

彩墨　ink and color painting　晚霞雁歸

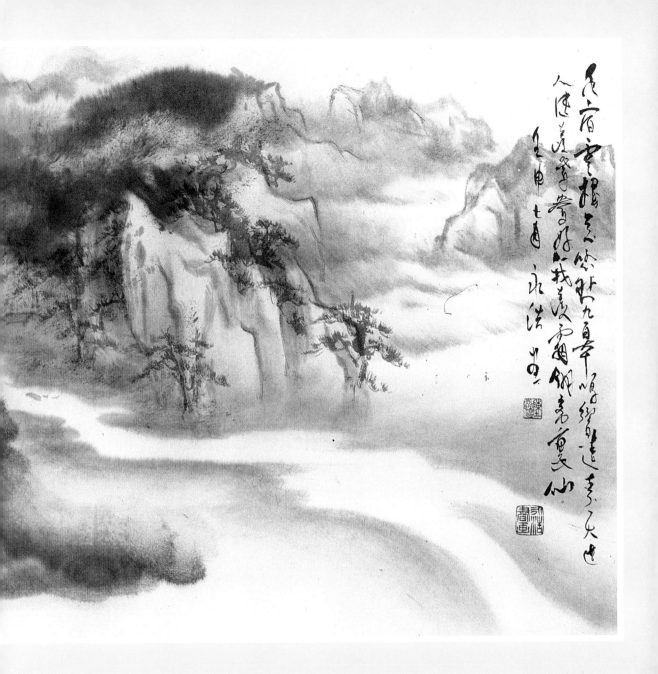

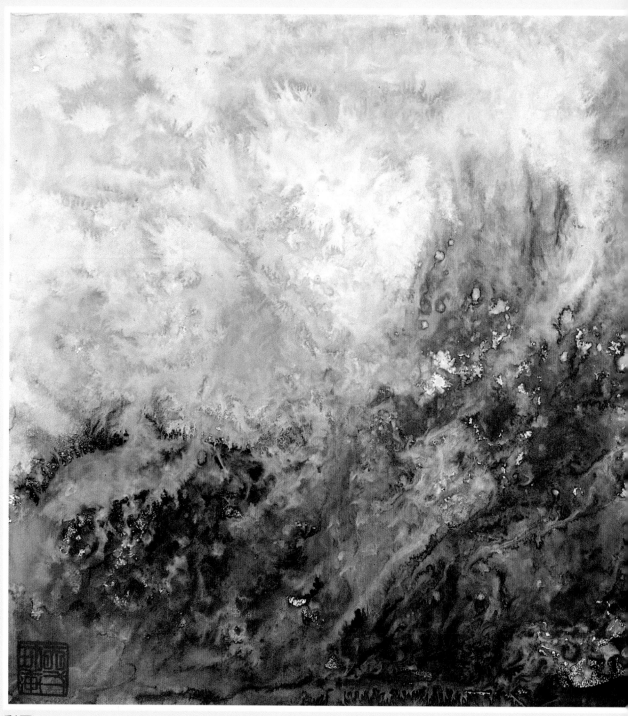

彩墨　ink and color painting　岩之交響

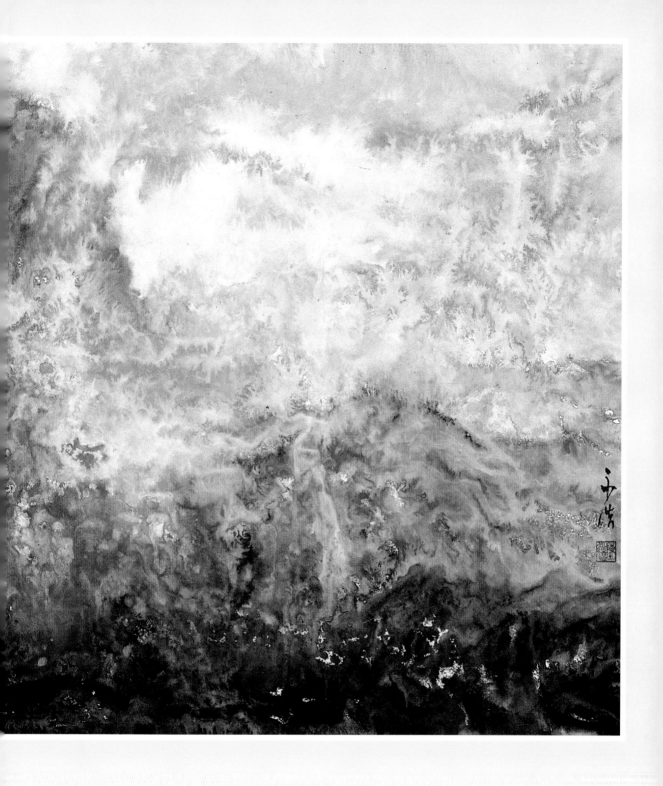

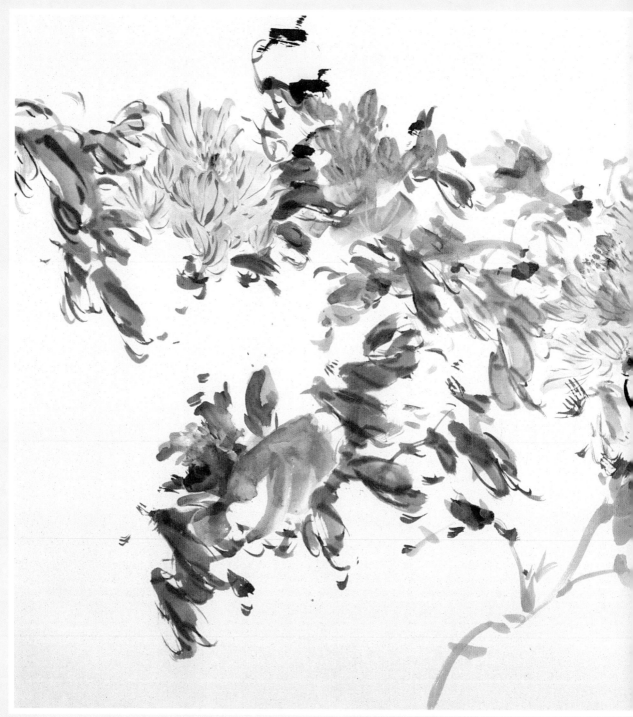

彩墨　ink and color painting　牡丹

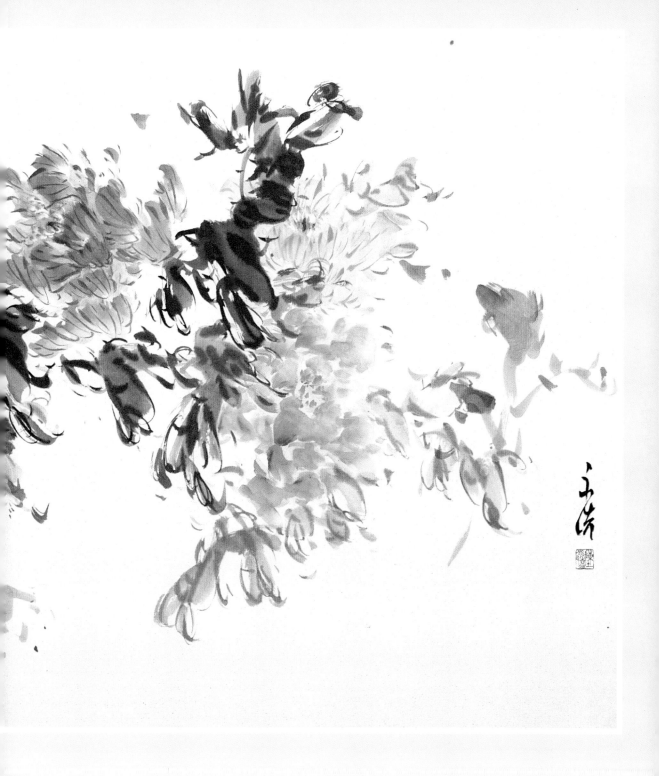

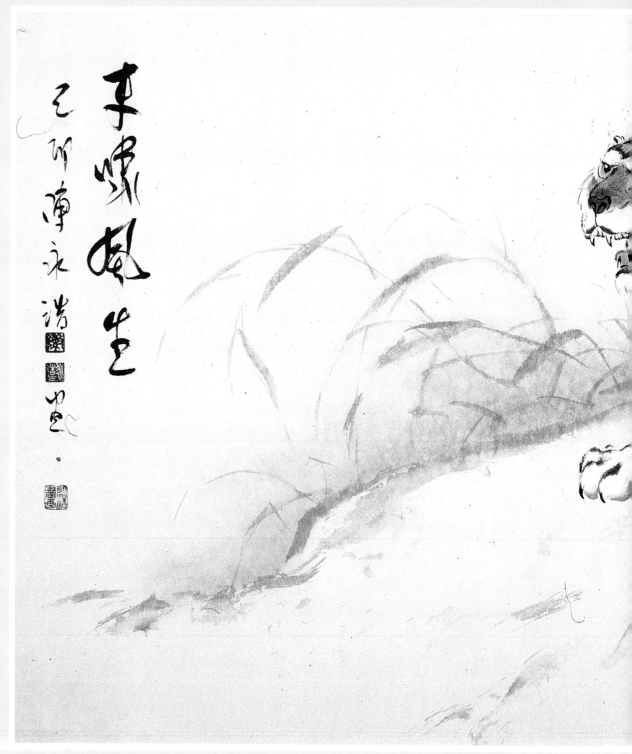

彩墨　ink and color painting　　末嘯風生

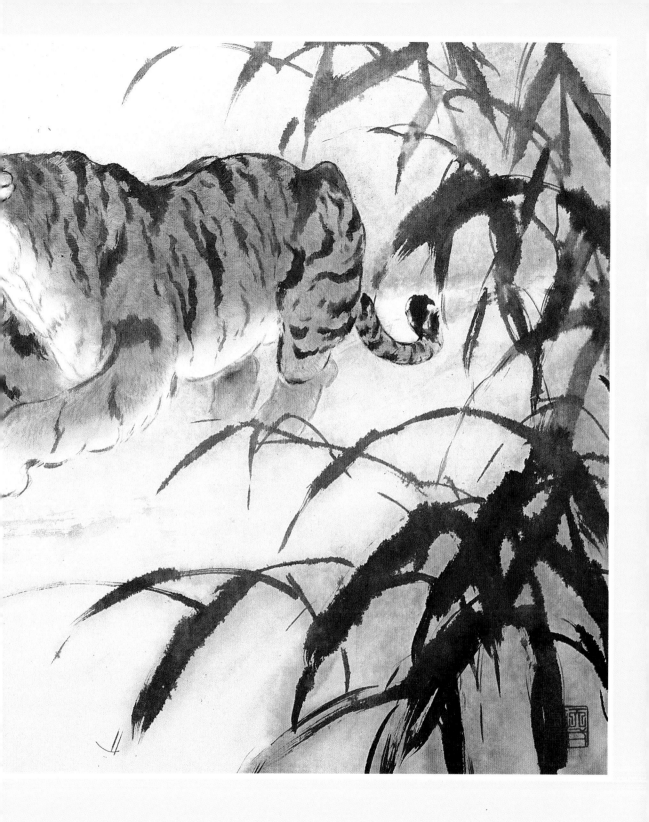

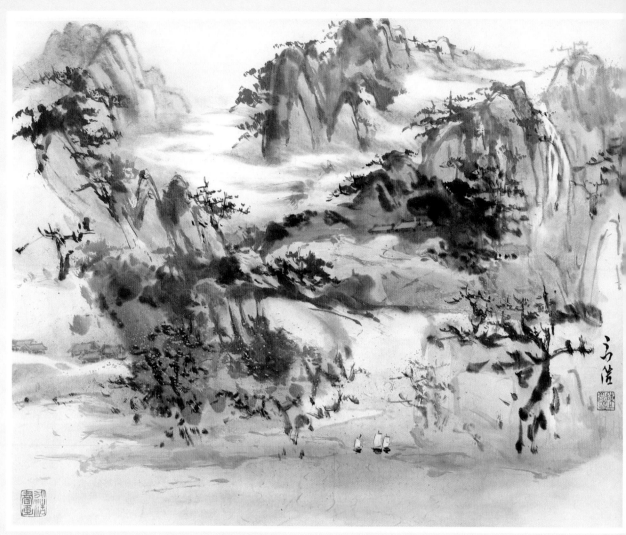

彩墨　ink and color painting　天光山居圖

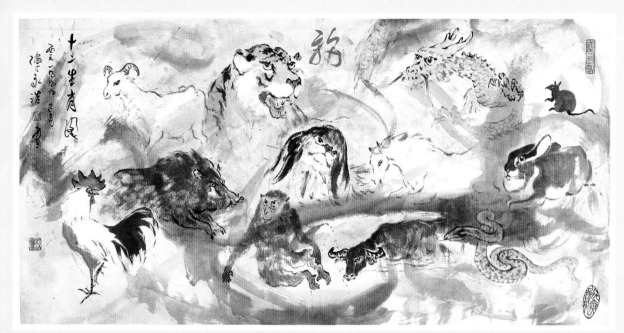

彩墨　ink and color painting　十二生肖圖

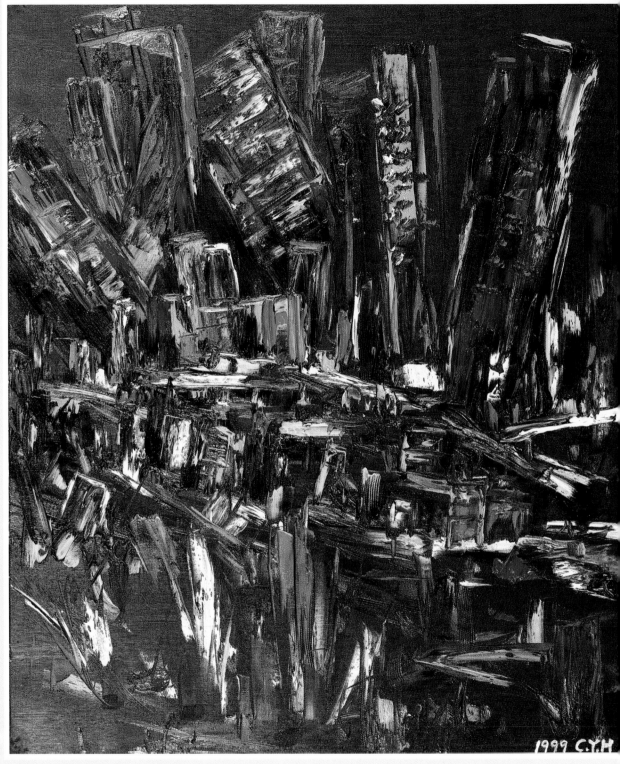

油彩　oil painting　大地震

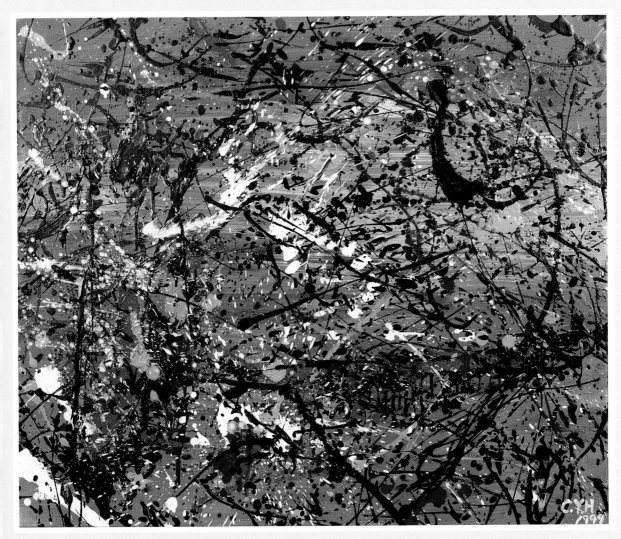

油彩　oil painting　　緑色大地

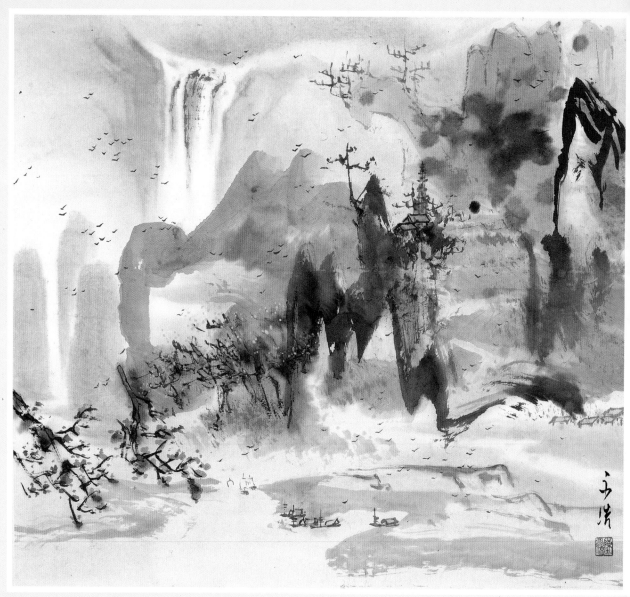

彩墨　ink and color painting　幻境

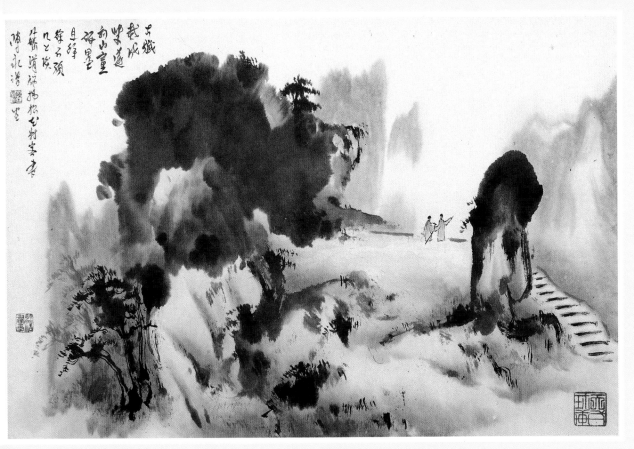

彩墨　ink and color painting　對談

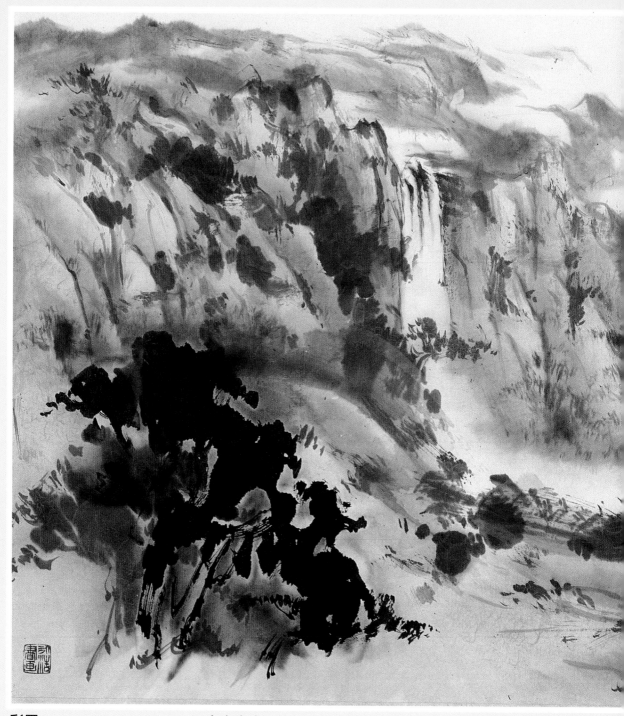

彩墨　ink and color painting　春光春水

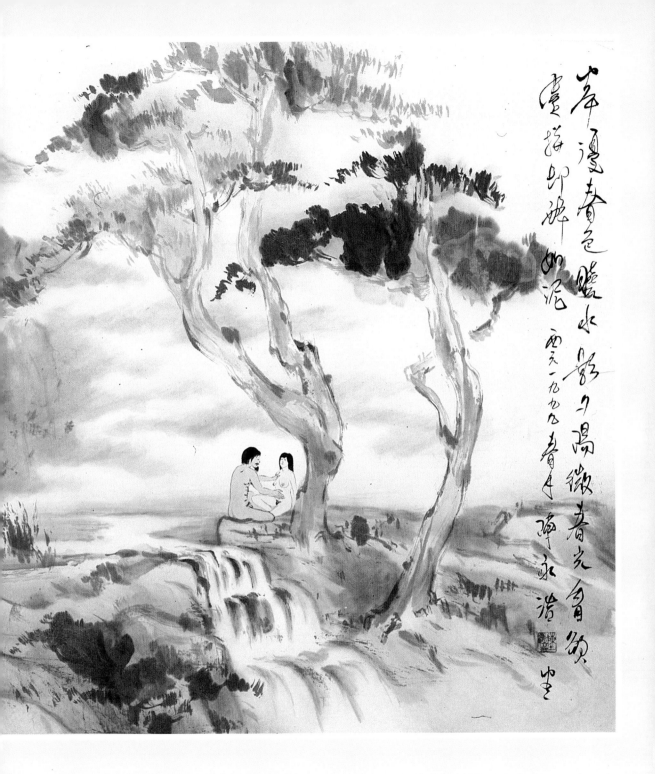

岸邊春色臨水影夕陽微春光青額
虛擲邪神如泥
西元一九九九春月陳永浩書

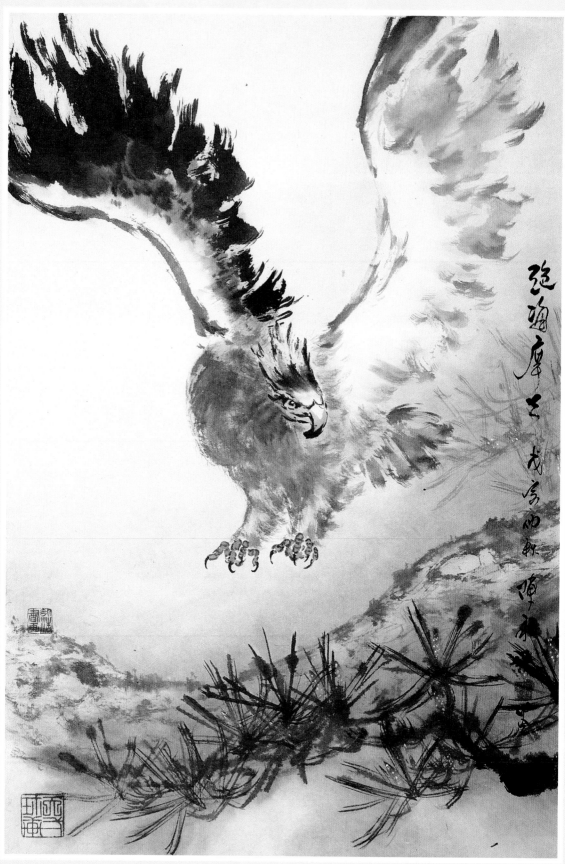

彩墨　ink and color painting　絕海摩天

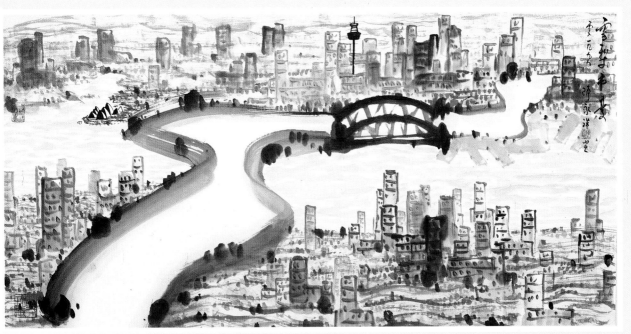

彩墨　ink and color painting　雪梨景色

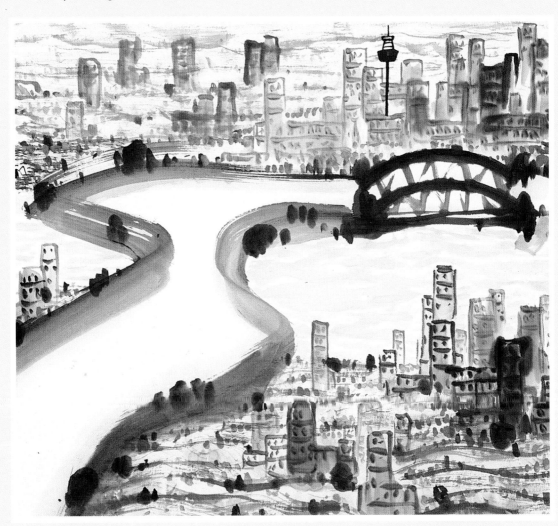

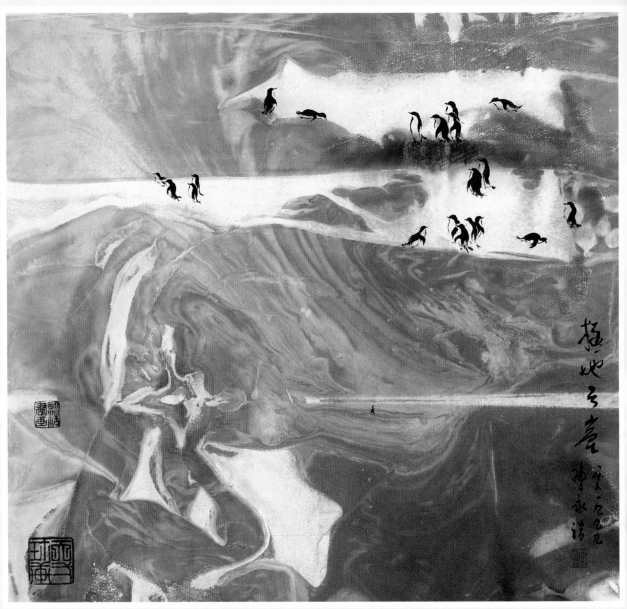

彩墨　ink and color painting　極地天堂

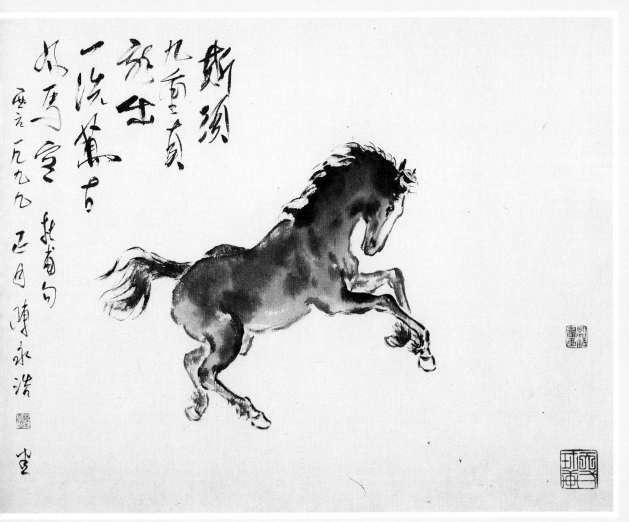

彩墨　ink and color painting　馬

寿如金莲
莫上不老仙山
莫仙为百姓
何人愛不取
不如一盏灯火
端坐頭如山
陈永浩生
一九九九年十月

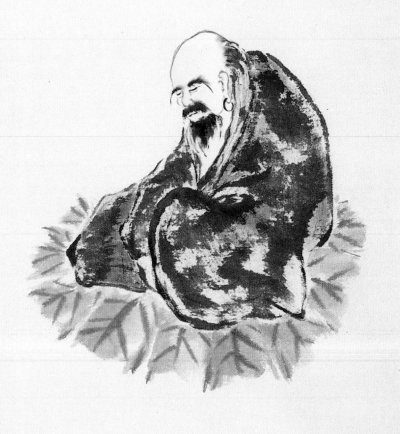

彩墨　ink and color painting　不老仙

96

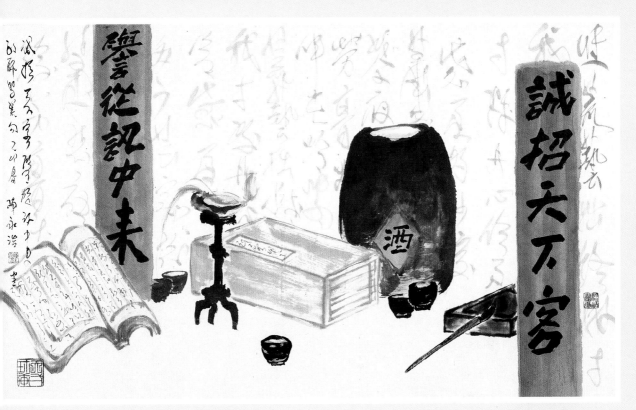

彩墨　ink and color painting　開卷有益

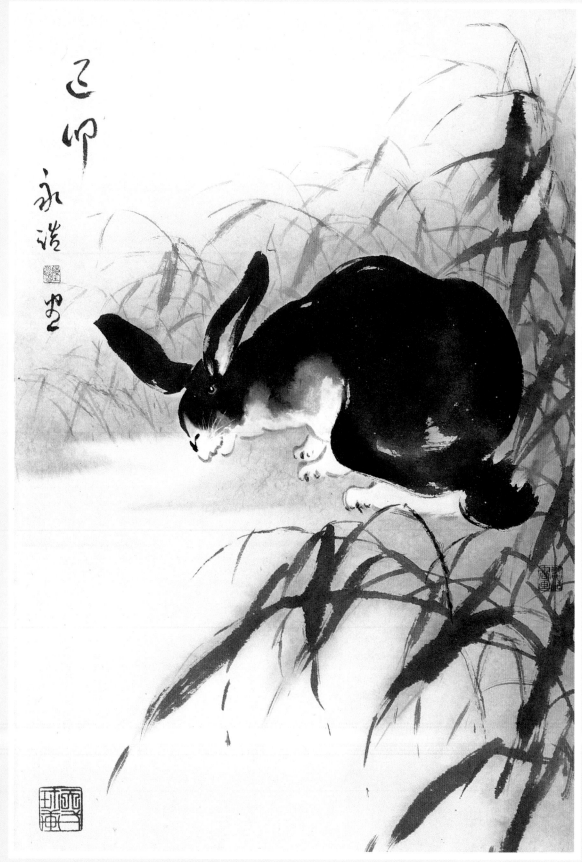

彩墨　ink and color painting　野趣

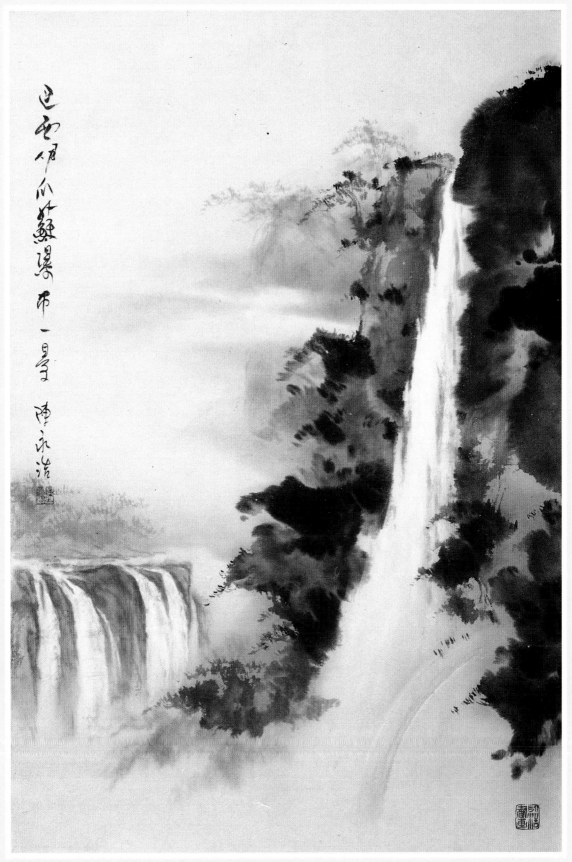

彩墨　ink and color painting　巴西伊瓜蘇瀑布

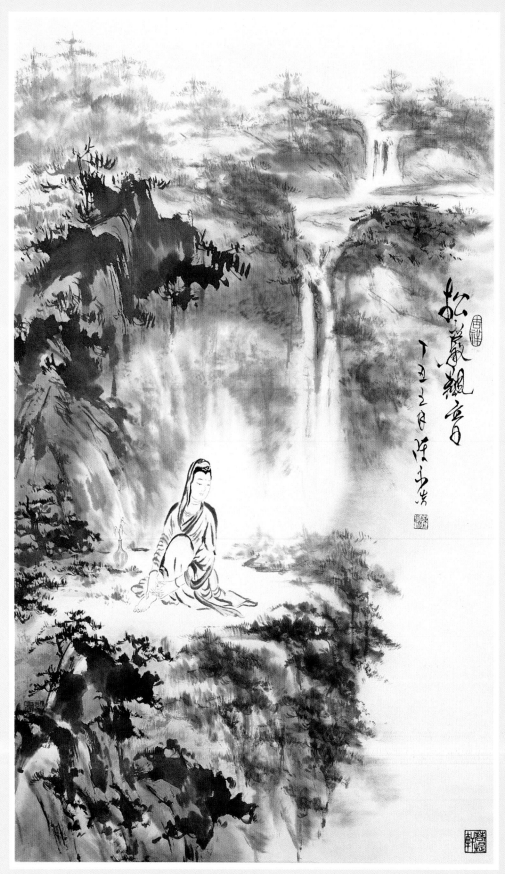

彩墨　ink and color painting　松嚴觀音

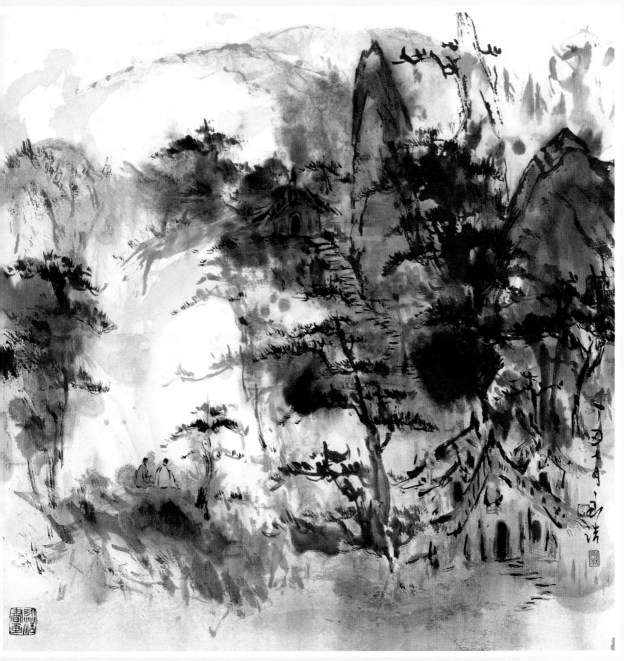

彩墨　ink and color painting　對坐

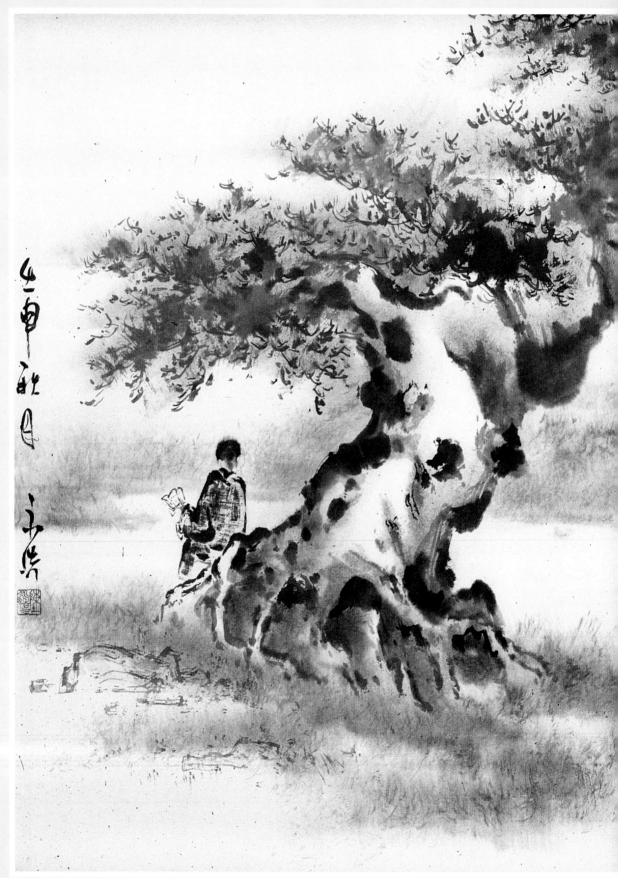

彩墨　ink and color painting　松下童子

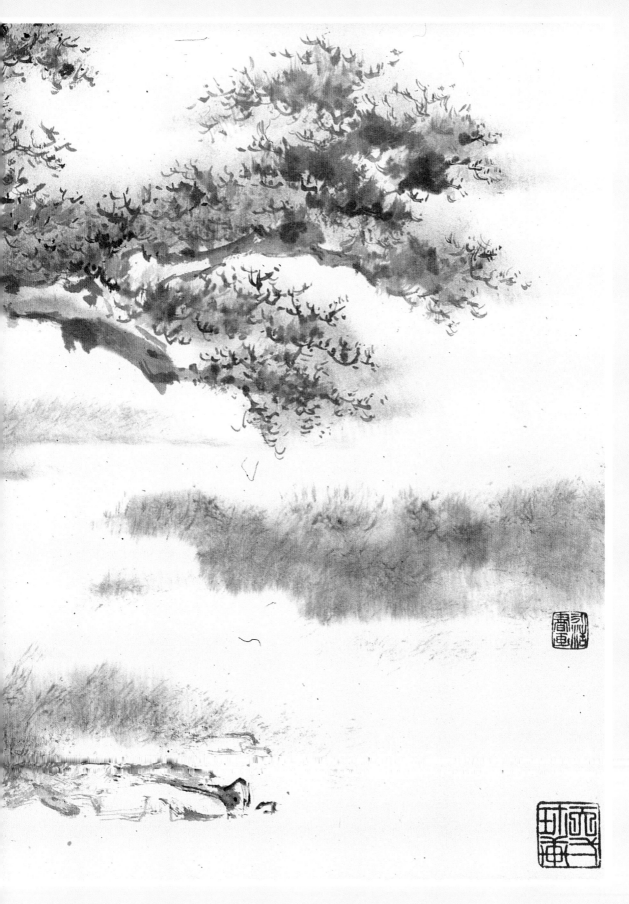

103

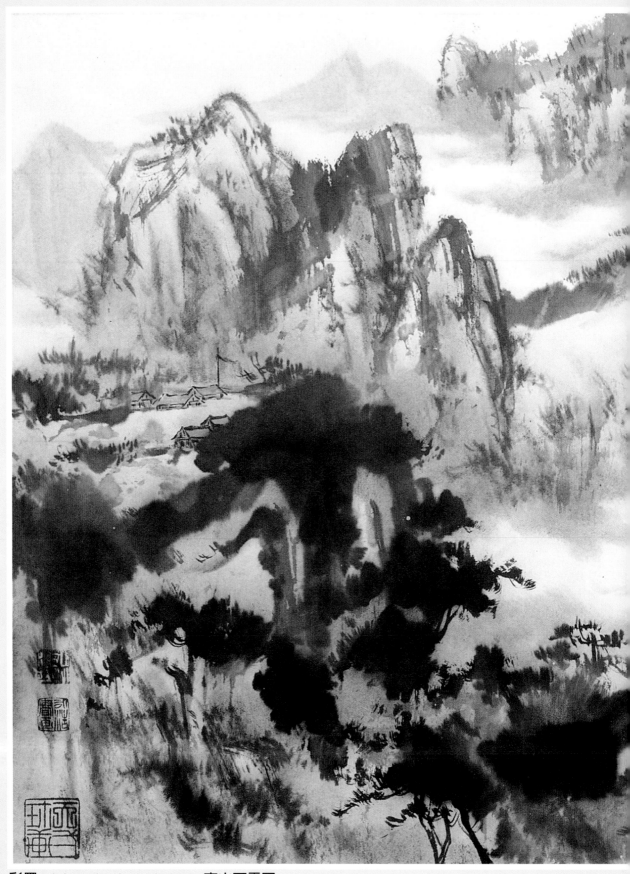

彩墨　ink and color painting　高山百靈圖

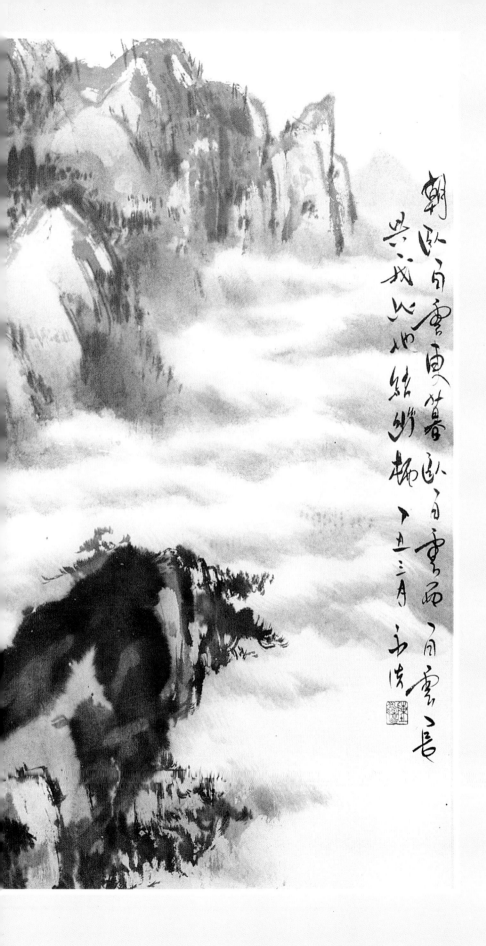

朝臥白雲東簷暮臥白雲西
共我此心結此棲樓一五三月
子濤 雲云

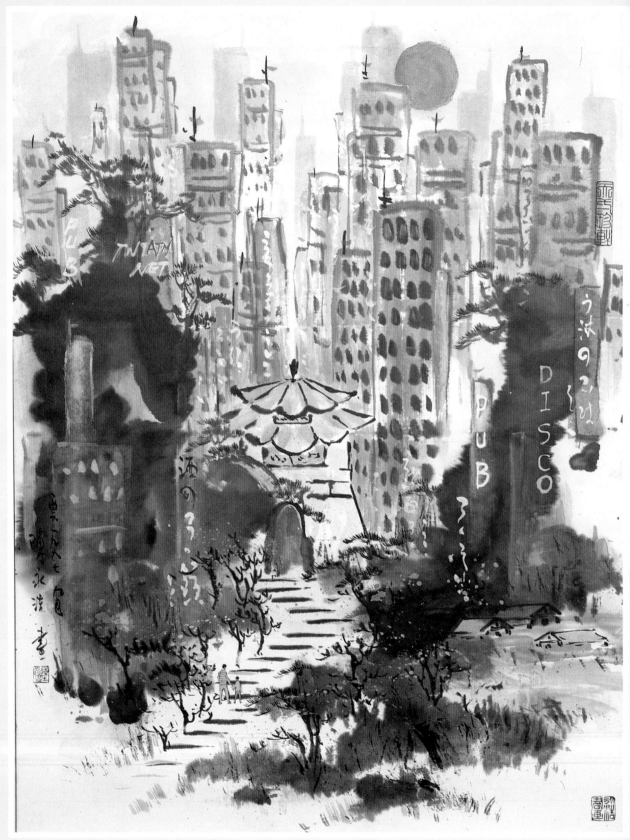

彩墨　ink and color painting　都市

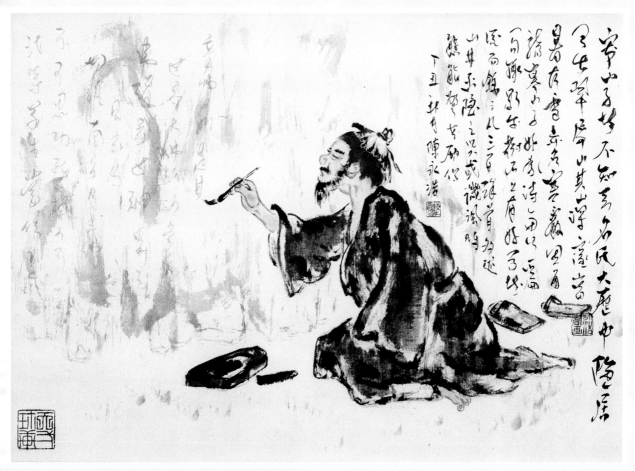

彩墨　ink and color painting　寒山子題壁圖

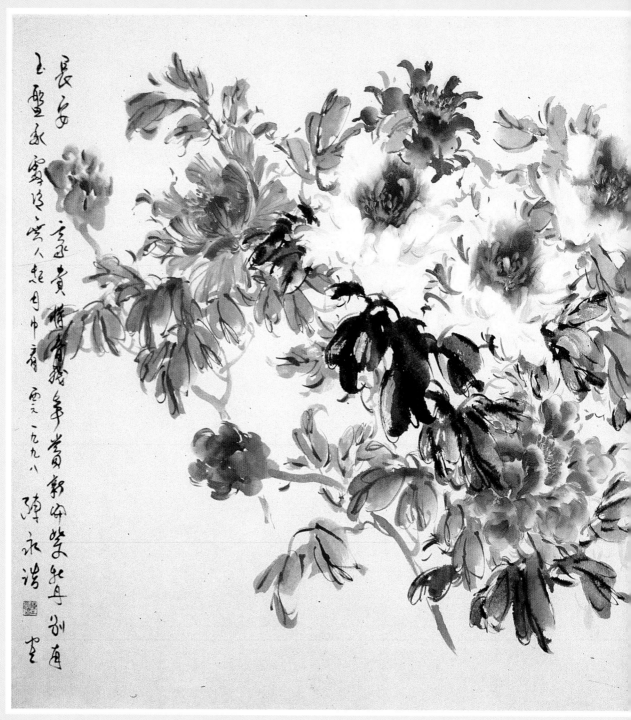

彩墨　ink and color painting　富貴圖

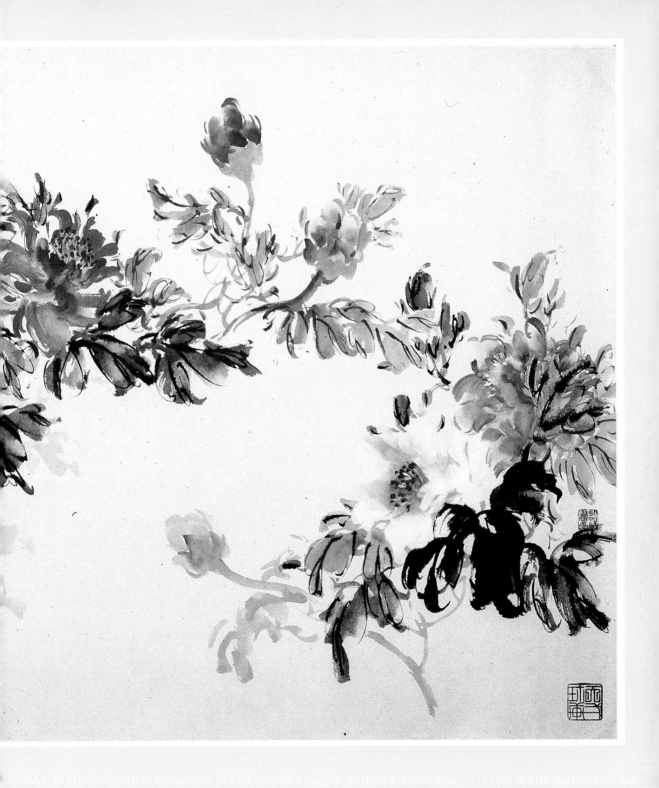

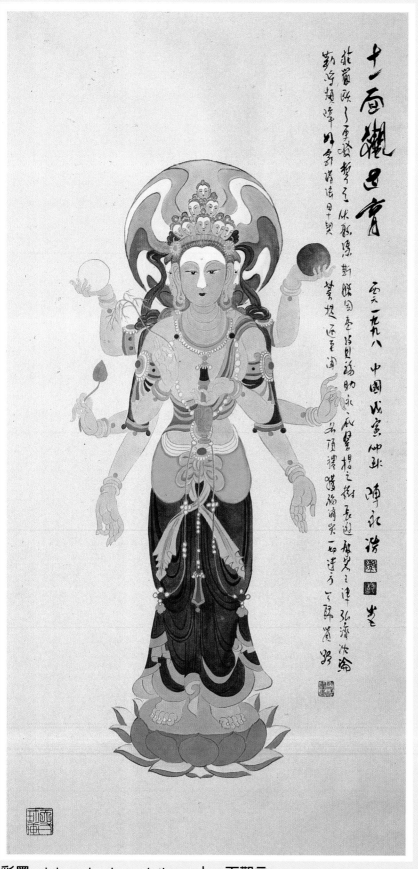

彩墨　ink and color painting　十一面觀音

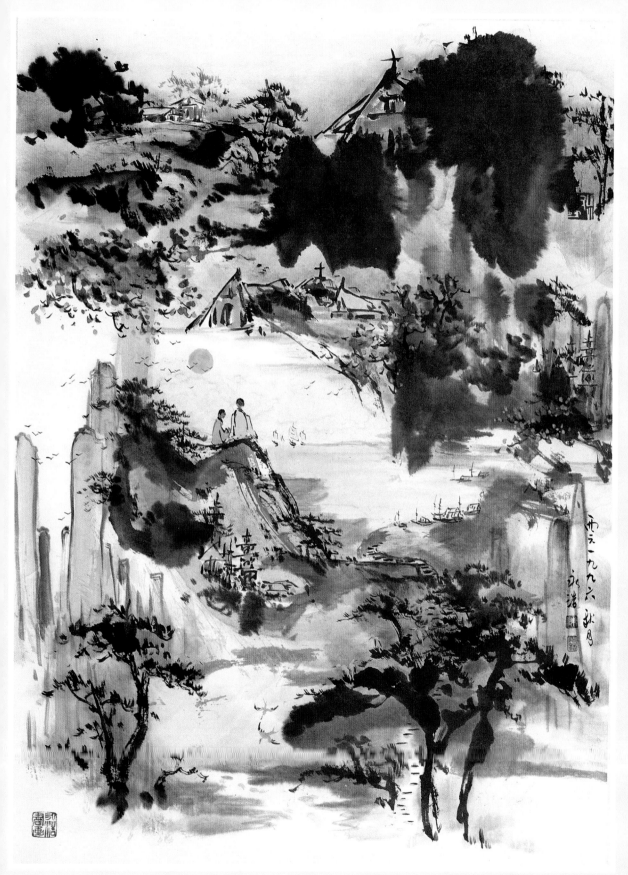

彩墨　ink and color painting　談天

鉛筆素描　charcoal drawing　牽手

鉛筆素描　　charcoal drawing　　寶貝

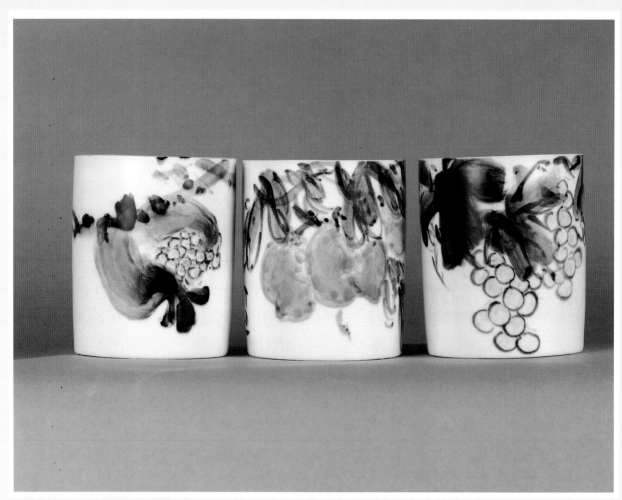

彩瓷　china painting　圓滿

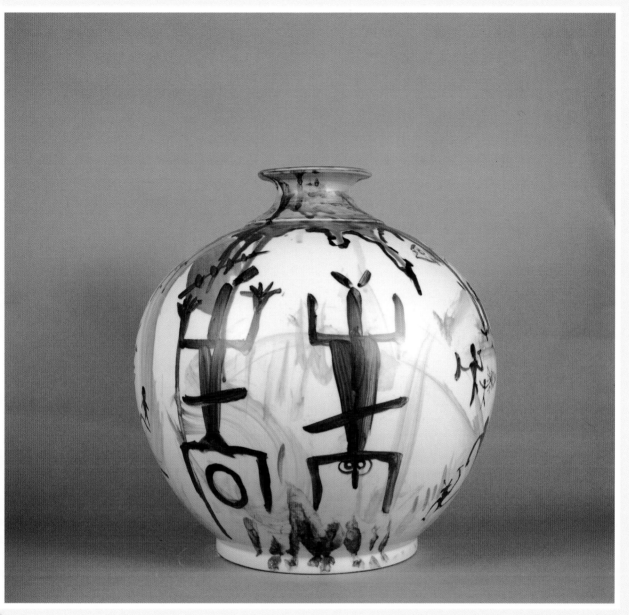

彩瓷　china painting　男女

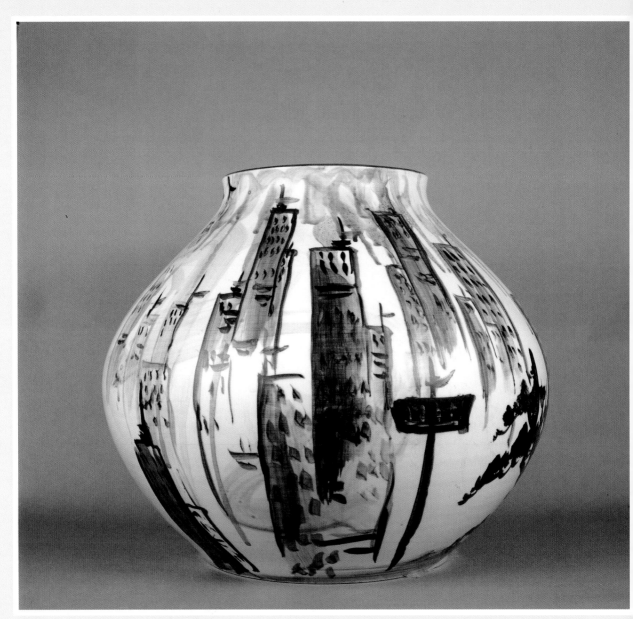

彩瓷　china painting　大都會

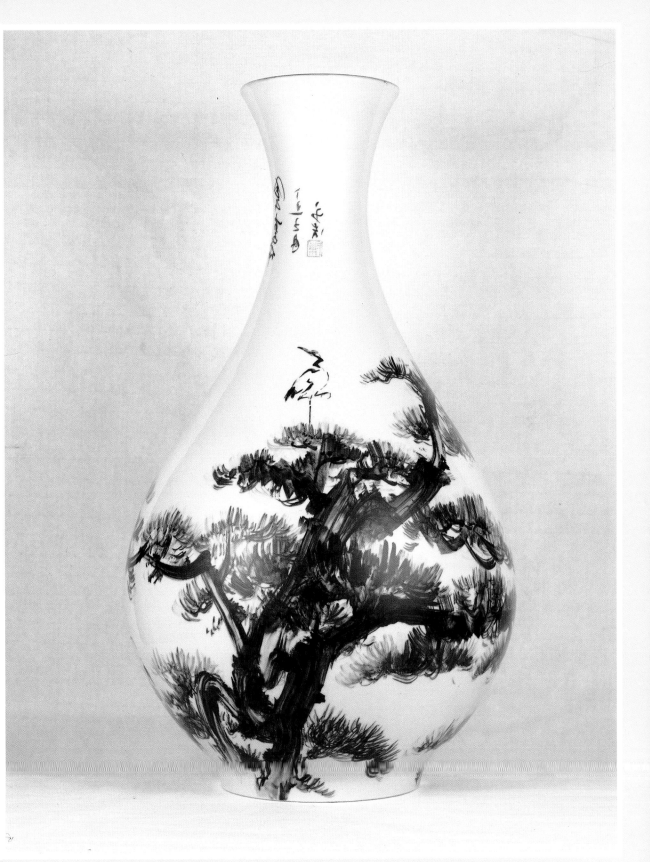

彩瓷　china painting　松鶴延年

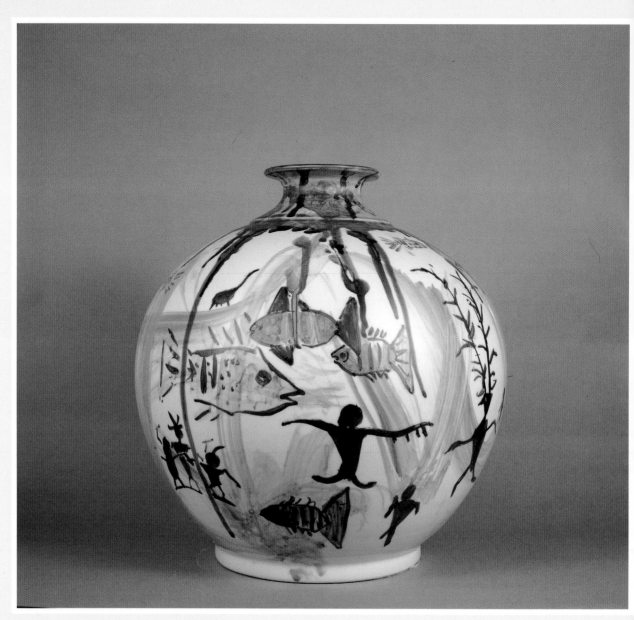

彩瓷　china painting　魚水圖騰

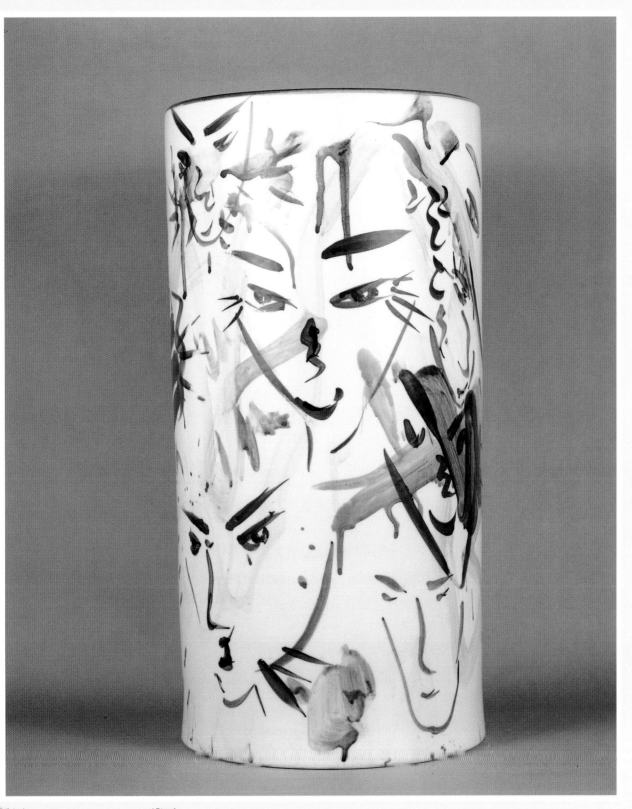

彩瓷　china painting　變臉

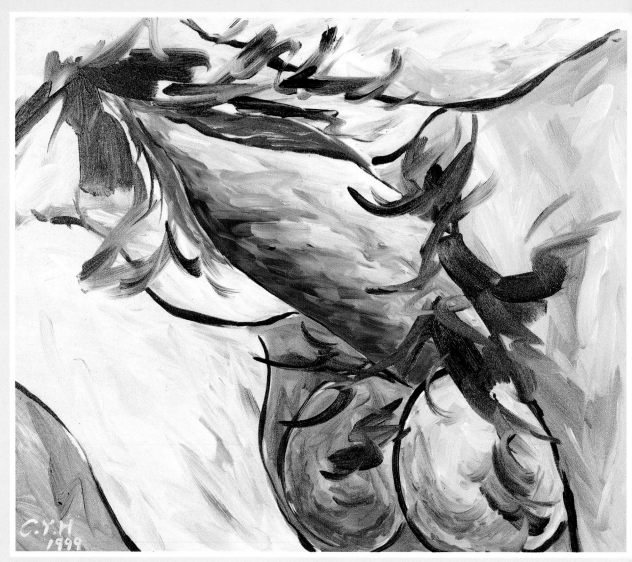

油彩　oil painting　命源

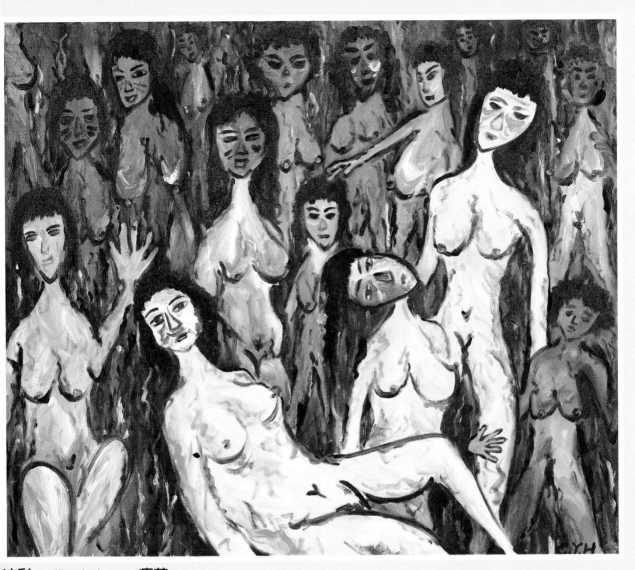

油彩　oil painting　痛苦

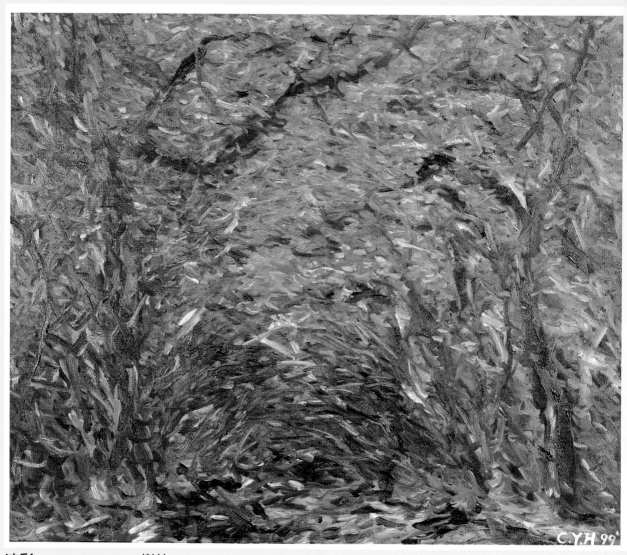

油彩　oil painting　樹林

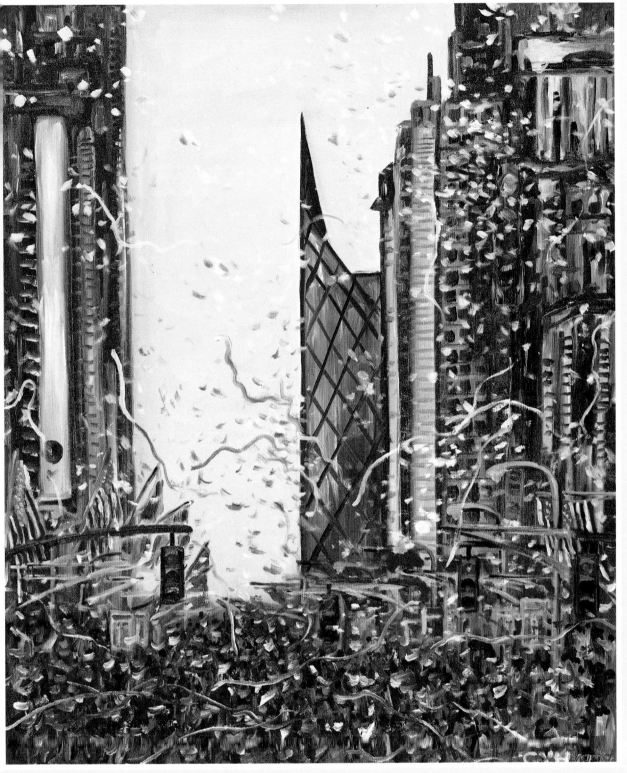

油彩　oil painting　紐約之旅

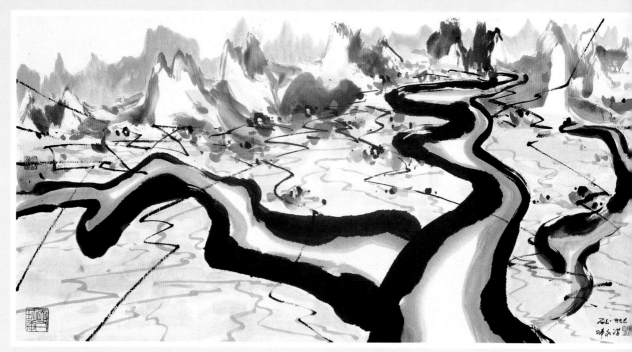

彩墨　ink and color painting　山路

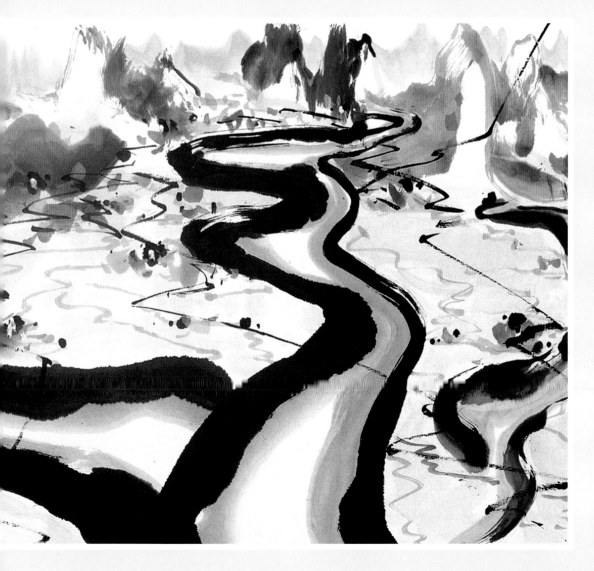

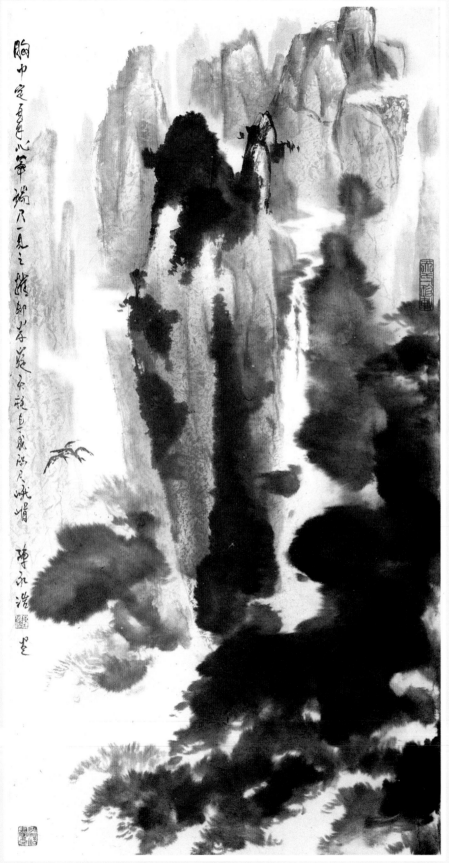

彩墨　ink and color painting　回家

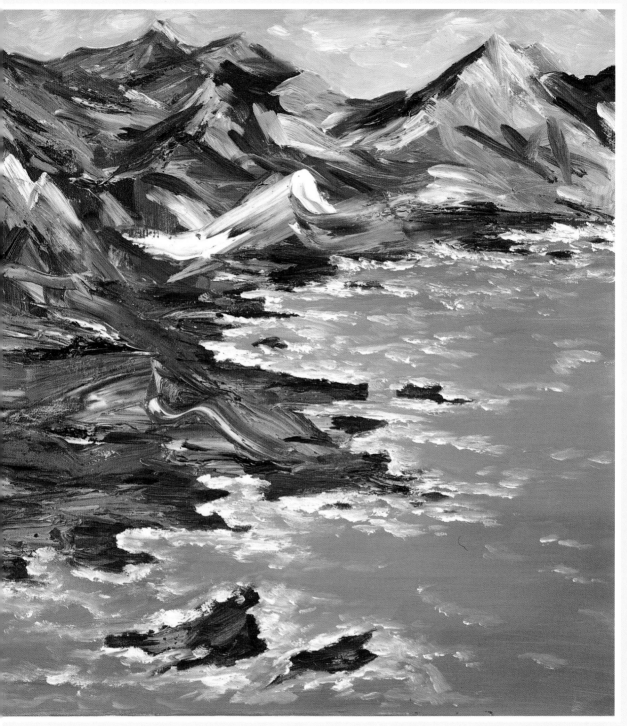

油彩　oil painting　東海岸之旅

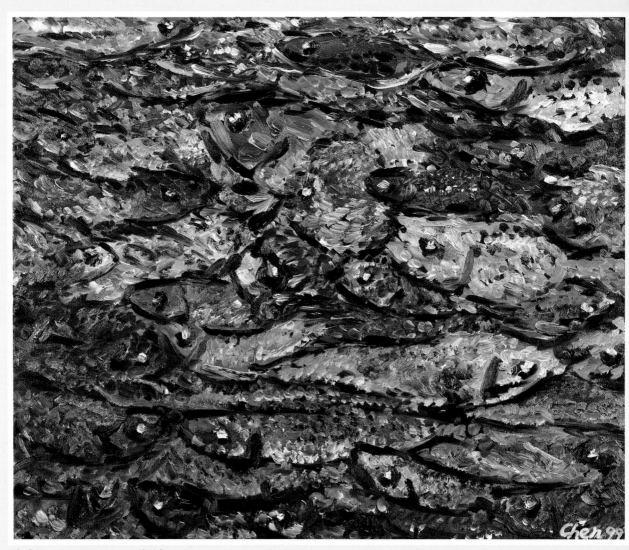

油彩　oil painting　漁境

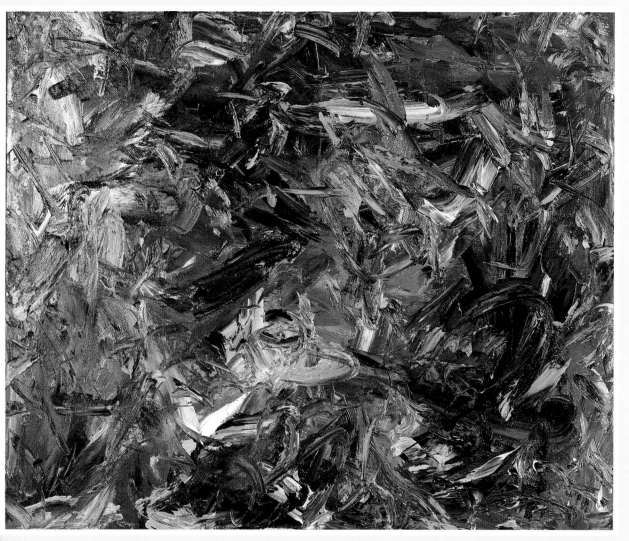

油彩　oil painting　　想

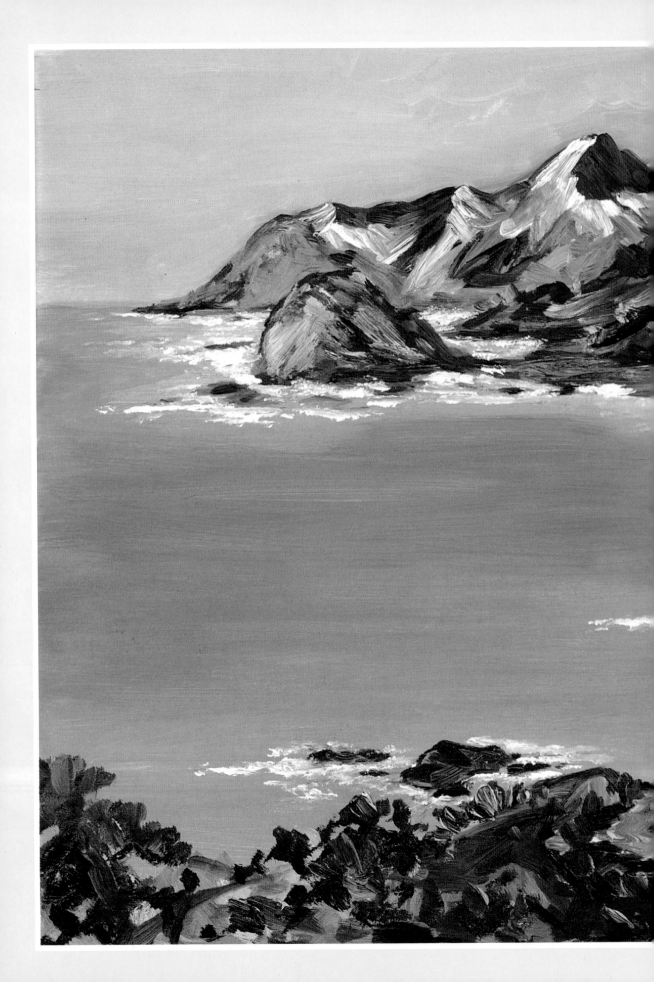

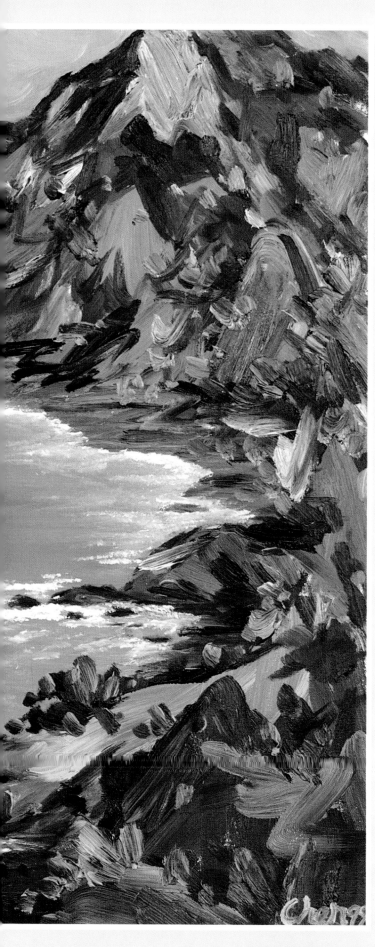

油彩　oil painting　東海月牙岸

精緻手繪POP叢書目錄

精緻手繪POP 廣告
精緻手繪POP業書①
簡 仁 吉　編著
●專為初學者設計之基礎書　　　●定價400元

精緻手繪POP
精緻手繪POP叢書②
簡 仁 吉　編著
●製作POP的最佳參考，提供精緻的海報製作範例　●定價400元

精緻手繪POP字體
精緻手繪POP叢書③
簡 仁 吉　編著
●最佳POP字體的工具書，讓您的POP字體呈多樣化　●定價400元

精緻手繪POP海報
精緻手繪POP叢書④
簡 仁 吉　編著
●實例示範多種技巧的校園海報及商業海定　●定價400元

精緻手繪POP展示
精緻手繪POP叢書⑤
簡 仁 吉　編著
●各種賣場POP企劃及實景佈置　　　●定價400元

精緻手繪POP應用
精緻手繪POP叢書⑥
簡 仁 吉　編著
●介紹各種場合POP的實際應用　　　●定價400元

精緻手繪POP變體字
精緻手繪POP叢書⑦
簡仁吉・簡志哲編著
●實例示範POP變體字，實用的工具書　●定價400元

精緻創意POP字體
精緻手繪POP叢書⑧
簡仁吉・簡志哲編著
●多種技巧的創意POP字體實例示範　●定價400元

精緻創意POP插圖
精緻手繪POP叢書⑨
簡仁吉・吳銘書編著
●各種技法綜合運用，必備的工具書　●定價400元

精緻手繪POP節慶篇
精緻手繪POP叢書⑩
簡仁吉・林東海編著
●各季節之節慶海報實際範例及賣場規劃　●定價400元

精緻手繪POP個性字
精緻手繪POP叢書⑪
簡仁吉・張麗琦編著
●個性字書寫技法解說及實例示範　●定價400元

精緻手繪POP校園篇
精緻手繪POP叢書⑫
林東海・張麗琦編著
●改變學校形象，建立校園特色的最佳範本　●定價400元

POINT OF
PURCHASE

北星信譽推薦・必備教學好書

日本美術學員的最佳教材

| 定價／350元 | 定價／450元 | 定價／450元 | 定價／400元 | 定價／450元 |

循序漸進的藝術學園；美術繪畫叢書

| 定價／450元 | 定價／450元 | 定價／450元 | 定價／450元 |

最佳工具書

本書內容有標準人柯編手、基礎素描構成、作品參考等三大類；並可銜接平面設計課程，是從事美術、設計類科學生最佳的工具書。
編著／葉田園　　定價／350元

新形象出版圖書目錄

郵撥：0510716-5　陳偉賢
TEL:9207133．9278446　FAX:9290713　地址：北縣中和市中和路322號8F之1

一、美術設計

代碼	書名	編著者	定價
1-01	新插畫百科(上)	新形象	400
1-02	新插畫百科(下)	新形象	400
1-03	平面海報設計專集	新形象	400
1-05	藝術・設計的平面構成	新形象	380
1-06	世界名家插畫專集	新形象	600
1-07	包裝結構設計		400
1-08	現代商品包裝設計	鄧成連	400
1-09	世界名家兒童插畫專集	新形象	650
1-10	商業美術設計(平面應用篇)	陳孝銘	450
1-11	廣告視覺媒體設計	謝蘭芬	400
1-15	應用美術・設計	新形象	400
1-16	插畫藝術設計	新形象	400
1-18	基礎造形	陳寬祐	400
1-19	產品與工業設計(1)	吳志誠	600
1-20	產品與工業設計(2)	吳志誠	600
1-21	商業電腦繪圖設計	吳志誠	500
1-22	商標造形創作	新形象	350
1-23	插圖彙編(事物篇)	新形象	380
1-24	插圖彙編(交通工具篇)	新形象	380
1-25	插圖彙編(人物篇)	新形象	380

二、POP廣告設計

代碼	書名	編著者	定價
2-01	精緻手繪POP廣告1	簡仁吉等	400
2-02	精緻手繪POP2	簡仁吉	400
2-03	精緻手繪POP字體3	簡仁吉	400
2-04	精緻手繪POP海報4	簡仁吉	400
2-05	精緻手繪POP展示5	簡仁吉	400
2-06	精緻手繪POP應用6	簡仁吉	400
2-07	精緻手繪POP變體字7	簡志哲等	400
2-08	精緻創意POP字體8	張麗琦等	400
2-09	精緻創意POP插圖9	吳銘書等	400
2-10	精緻手繪POP畫典10	葉辰智等	400
2-11	精緻手繪POP個性字11	張麗琦等	400
2-12	精緻手繪POP校園篇12	林東海等	400
2-16	手繪POP的理論與實務	劉中興等	400

三、圖學、美術史

代碼	書名	編著者	定價
4-01	綜合圖學	王鍊登	250
4-02	製圖與議圖	李寬和	280
4-03	簡新透視圖學	廖有燦	300
4-04	基本透視實務技法	山城義彥	300
4-05	世界名家透視圖全集	新形象	600
4-06	西洋美術史(彩色版)	新形象	300
4-07	名家的藝術思想	新形象	400

四、色彩配色

代碼	書名	編著者	定價
5-01	色彩計劃	賴一輝	350
5-02	色彩與配色(附原版色票)	新形象	750
5-03	色彩與配色(彩色普級版)	新形象	300

五、室內設計

代碼	書名	編著者	定價
3-01	室內設計用語彙編	周重彥	200
3-02	商店設計	郭敏俊	480
3-03	名家室內設計作品專集	新形象	600
3-04	室內設計製圖實務與圖例(精)	彭維冠	650
3-05	室內設計製圖	宋玉真	400
3-06	室內設計基本製圖	陳德貴	350
3-07	美國最新室內透視圖表現法1	羅啟敏	500
3-13	精緻室內設計	新形象	800
3-14	室內設計製圖實務(平)	彭維冠	450
3-15	商店透視-麥克筆技法	小掠勇記夫	500
3-16	室內外空間透視表現法	許正孝	480
3-17	現代室內設計全集	新形象	400
3-18	室內設計配色手冊	新形象	350
3-19	商店與餐廳室內透視	新形象	600
3-20	櫥窗設計與空間處理	新形象	1200
8-21	休閒俱樂部・酒吧與舞台設計	新形象	1200
3-22	室內空間設計	新形象	500
3-23	櫥窗設計與空間處理(平)	新形象	450
3-24	博物館&休閒公園展示設計	新形象	800
3-25	個性化室內設計精華	新形象	500
3-26	室內設計&空間運用	新形象	1000
3-27	萬國博覽會&展示會	新形象	1200
3-28	中西傢俱的淵源和探討	謝蘭芬	300

六、SP行銷・企業識別設計

代碼	書名	編著者	定價
6-01	企業識別設計	東海・麗琦	450
6-02	商業名片設計(一)	林東海等	450
6-03	商業名片設計(二)	張麗琦等	450
6-04	名家創意系列①識別設計	新形象	1200

七、造園景觀

代碼	書名	編著者	定價
7-01	造園景觀設計	新形象	1200
7-02	現代都市街道景觀設計	新形象	1200
7-03	都市水景設計之要素與概念	新形象	1200
7-04	都市造景設計原理及整體概念	新形象	1200
7-05	最新歐洲建築設計	石金城	1500

八、廣告設計、企劃

代碼	書名	編著者	定價
9-02	CI與展示	吳江山	400
9-04	商標與CI	新形象	400
9-05	CI視覺設計(信封名片設計)	李天來	400
9-06	CI視覺設計(DM廣告型錄)(1)	李天來	450
9-07	CI視覺設計(包裝點線面)(1)	李天來	450
9-08	CI視覺設計(DM廣告型錄)(2)	李天來	450
9-09	CI視覺設計(企業名片吊卡廣告)	李天來	450
9-10	CI視覺設計(月曆PR設計)	李天來	450
9-11	美工設計完稿技法	新形象	450
9-12	商業廣告印刷設計	陳穎彬	450
9-13	包裝設計點線面	新形象	450
9-14	平面廣告設計與編排	新形象	450
9-15	CI戰略實務	陳木村	
9-16	被遺忘的心形象	陳木村	150
9-17	CI經營實務	陳木村	280
9-18	綜藝形象100序	陳木村	

九、繪畫技法

代碼	書名	編著者	定價
8-01	基礎石膏素描	陳嘉仁	380
8-02	石膏素描技法專集	新形象	450
8-03	繪畫思想與造型理論	朴先圭	350
8-04	魏斯水彩畫專集	新形象	650
8-05	水彩靜物圖解	林振洋	380
8-06	油彩畫技法1	新形象	450
8-07	人物靜物的畫法2	新形象	450
8-08	風景表現技法3	新形象	450
8-09	石膏素描表現技法4	新形象	450
8-10	水彩・粉彩表現技法5	新形象	450
8-11	描繪技法6	葉田園	350
8-12	粉彩表現技法7	新形象	400
8-13	繪畫表現技法8	新形象	500
8-14	色鉛筆描繪技法9	新形象	400
8-15	油畫配色精要10	新形象	400
8-16	鉛筆技法11	新形象	350
8-17	基礎油畫12	新形象	450
8-18	世界名家水彩(1)	新形象	650
8-19	世界水彩作品專集(2)	新形象	650
8-20	名家水彩作品專集(3)	新形象	650
8-21	世界名家水彩作品專集(4)	新形象	650
8-22	世界名家水彩作品專集(5)	新形象	650
8-23	壓克力畫技法	楊恩生	400
8-24	不透明水彩技法	楊恩生	400
8-25	新素描技法解說	新形象	350
8-26	畫鳥・話鳥	新形象	450
8-27	噴畫技法	新形象	550
8-28	藝用解剖學	新形象	350
8-30	彩色墨水畫技法	劉興治	400
8-31	中國畫技法	陳永浩	450
8-32	千嬌百態	新形象	450
8-33	世界名家油畫專集	新形象	650
8-34	插畫技法	劉芷芸等	450
8-35	實用繪畫範本	新形象	400
8-36	粉彩技法	新形象	400
8-37	油畫基礎畫	新形象	400

十、建築、房地產

代碼	書名	編著者	定價
10-06	美國房地產買賣投資	解時村	220
10-16	建築設計的表現	新形象	500
10-20	寫實建築表現技法	濱脇普作	400

十一、工藝

代碼	書名	編著者	定價
11-01	工藝概論	王銘顯	240
11-02	藤編工藝	龐玉華	240
11-03	皮雕技法的基礎與應用	蘇雅汾	450
11-04	皮雕藝術技法	新形象	400
11-05	工藝鑑賞	鐘義明	480
11-06	小石頭的動物世界	新形象	350
11-07	陶藝娃娃	新形象	280
11-08	木彫技法	新形象	300
11－18	DIY①－美勞篇	新形象	450
11－19	談紙神工	紀勝傑	450
11－20	DIY②－工藝篇	新形象	450
11－21	DIY③－風格篇	新形象	450
11－22	DIY④－綜合媒材篇	新形象	450
11－23	DIY⑤－札貨篇	新形象	450
11－24	DIY⑥－巧飾篇	新形象	450
11－26	織布風雲	新形象	400
11－27	鐵的代誌	新形象	400
11－31	機械主義	新形象	400

十二、幼敎叢書

代碼	書名	編著者	定價
12-02	最新兒童繪畫指導	陳穎彬	400
12-03	童話圖案集	新形象	350
12-04	敎室環境設計	新形象	350
12-05	敎具製作與應用	新形象	350

十三、攝影

代碼	書名	編著者	定價
13-01	世界名家攝影專集(1)	新形象	650
13-02	繪之影	曾崇詠	420
13-03	世界自然花卉	新形象	400

十四、字體設計

代碼	書名	編著者	定價
14-01	阿拉伯數字設計專集	新形象	200
14-02	中國文字造形設計	新形象	250
14-03	英文字體造形設計	陳穎彬	350

十五、服裝設計

代碼	書名	編著者	定價
15-01	蕭本龍服裝畫(1)	蕭本龍	400
15-02	蕭本龍服裝畫(2)	蕭本龍	500
15-03	蕭本龍服裝畫(3)	蕭本龍	500
15-04	世界傑出服裝畫家作品展	蕭本龍	400
15-05	名家服裝畫專集1	新形象	650
15-06	名家服裝畫專集2	新形象	650
15-07	基礎服裝畫	蔣愛華	350

十六、中國美術

代碼	書名	編著者	定價
16-01	中國名畫珍藏本		1000
16-02	沒落的行業－木刻專輯	楊國斌	400
16-03	大陸美術學院素描選	凡谷	350
16-04	大陸版畫新作選	新形象	350
16-05	陳永浩彩墨畫集	陳永浩	650

十七、其他

代碼	書名	定價
X0001	印刷設計圖案(人物篇)	380
X0002	印刷設計圖案(動物篇)	380
X0003	圖案設計(花木篇)	350
X0004	佐勝邦雄(動物描繪設計)	450
X0005	精細挿畫設計	550
X0006	透明水彩表現技法	450
X0007	建築空間與景觀透視表現	500
X0008	最新噴畫技法	500
X0009	精緻手繪POP挿圖(1)	300
X0010	精緻手繪POP挿圖(2)	250
X0011	精細動物挿畫設計	450
X0012	海報編輯設計	450
X0013	創意海報設計	450
X0014	實用海報設計	450
X0015	裝飾花邊圖案集成	380
X0016	實用聖誕圖案集成	380

繪畫藝術

定價：450元

出 版 者：新形象出版事業有限公司
負 責 人：陳偉賢
地　　　址：台北縣中和市中和路322號8 F之1
電　　　話：29207133・29278446
Ｆ Ａ Ｘ：29290713

編 著 者：陳泳浩
發 行 人：顏義勇
總 策 劃：范一豪
執行編輯：許得輝
電腦美編：許得輝

總 代 理：北星圖書事業股份有限公司
地　　　址：台北縣永和市中正路462號5 F
門　　　市：北星圖書事業股份有限公司
地　　　址：永和市中正路498號
電　　　話：29229000
Ｆ Ａ Ｘ：29229041
郵　　　撥：0544500-7北星圖書帳戶
印 刷 所：皇甫彩藝印刷股份有限公司
製 版 所：興旺彩色印刷製版有限公司

行政院新聞局出版事業登記證／局版台業字第3928號
經濟部公司執照／76建三辛字第214743號

西元2000年3月　第一版第一刷

國家圖書館出版品預行編目資料

繪畫藝術＝The fine arts of Chen Yung-hao
／陳永浩編著．－－第一版．－－臺北縣中和市
：新形象，2000「民89」
　　面；　　公分．
　　ISBN 957-9679-77-0(平裝)

　　1. 繪畫-作品集

947.5　　　　　　　　　　　　　　　89000510